# L'ART
# DU
# SUSHi

壽司魂

撰文、繪圖── **法蘭基・阿拉爾貢**
Franckie Alarcon

譯── **李沅洳**

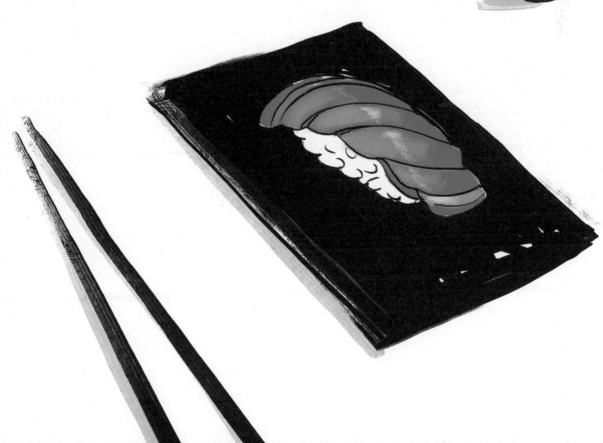

非常非常感謝莉卡（Rica），沒有她，這本書就不會問世。

謝謝大衛（David），我有幸與他一起分享對壽司和清酒的喜愛。

謝謝克蘿艾・沃勒梅─羅（Chloé Vollmer-Lo）出色的照片，帶給我許多靈感。

謝謝瑪麗蓮娜（Marilyne），本書的第一位讀者，並在本書創作期間從不間斷地給予支持，沒有她的協助、參與和仁慈，我就無法完成這本書。

**非常感謝：**

亞尼克・阿勒諾（Yannick Alléno）的經驗分享與慷慨

增井千尋（Chihiro Masui）珍貴的建議

水谷八郎（Hachiro Mizutani）的盛情及罕有的知識

「拓」（Taku）和妮娜・尼庫（Nina Nikhou）的接待

岡田大介（Daisuke Okada）令人永難忘懷的的課程和壽司晚餐

岡崎泰也（Yasunari Okazaki）特別的美食經驗

奧田可可（Koko Okuda）在築地蜿蜒路線中的引導

**我永遠不會忘記，在日本與法國：**

與英典（Hide）及加奈（kana）在壽司和歌曲之間用餐、與健司（Kenji）及其家人共享極為豐盛的晚餐和夜釣、竹下鹿丸（Shikamaru Takeshita）的陶藝課、與山崎（Yamazaki）先生一起探索稻田、與我們的朋友吉久保博之（Hiroyuki Yoshikubo）品嚐清酒、與齋田芳之（Yoshiyuki Saita）和種村（Tanemura）女士捕捉鰻魚並享用鰻魚午膳、弓削多洋一（Yohichi Yugeta）的醬油香及丸山（Maruyama）的海苔香、奧利維耶・德瑞納（Oliver Derenne）的山葵（wasabi）課，還有與藤田（Fujita）先生、法國活締（France Ikejime）、席勒凡・于耶（Sylvain Huet）、黑田敏郎（Toshiro Kuroda）、山村綱廣（Tsunahiro Yamaura）、柴田佳代子（Kayoko Shibata）等諸位的相遇。

法蘭基

本書榮獲日本政府觀光局（JNTO）和旅行社「體驗日本」（Vivre le Japon）的推薦。

**JNTO**

日本政府觀光局

**同一作者同樣於戴勒固爾出版社（Édition Delcourt）的作品有：**

《以炸彈之名》（*Au nom de la bombe*）──阿爾貝・德宏朵夫（Albert Drandov）編劇

《巧克力的祕密：賈克・杰南工作坊的美食之旅》（*Les Secrets du chocolat, voyage gourmand dans l'atelier de Jacques Genin*）

**葛雷納出版社（Édition Glénat）：**

《可愛的麻煩》（*Lovely Trouble*）──芒戈凡爾（Maingoval）編劇

**米蘭出版社（Édition Milan）：**

《電影：職業與熱情》（*Le Cinéma - des métiers, une passion*）──瑪麗蓮娜・勒戴特爾（Marilyne Letertre）共同著作

《料理：職業與熱情》（*La Cuisine - des métiers, une passion*）──瑪麗蓮娜・勒戴特爾共同著作

《別笑我，我在煮飯！》（*Te fiche pas de moi, je cuisine !*）──吉雍姆・尼古拉─貝里歐（Guillaume Nicolas-Brion）共同著作

**伯利維出版社（Édition Privé）：**

《在口中》（*Dasn la bouche*）──朱利安・白朗許（Julien Blanche）與羅曼・吉葛爾（Romain Giquel）共同著作

www.frankiealarcon.com

壽司在全世界
各地驚人地崛起。

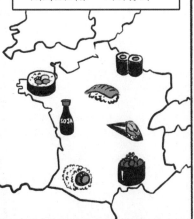

二〇一三年，法國已經
成為歐洲第一大消費國。

三年後，
壽司成為法國人
第二受歡迎的魚料理！

會變成這樣，
是因為它在首都巴黎迅速增長，
並且也在超市出現。

今日，法國計有超過
兩百個壽司專櫃。

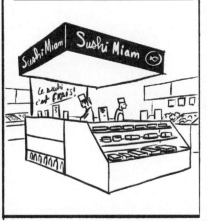

但是只有在日本，
這道遵循傳統方式
製作的特別料理，
才能在偉大的壽司師傅手中
完全揭露其精妙之處。

然而，在法國，
業餘廚師也在嘗試做壽司，
就在家裡……

好吧，
我把我的捲席和海苔（nori）放到哪兒去了？

\* algues，紫菜。nori，海苔。riz à sushi，壽司米。

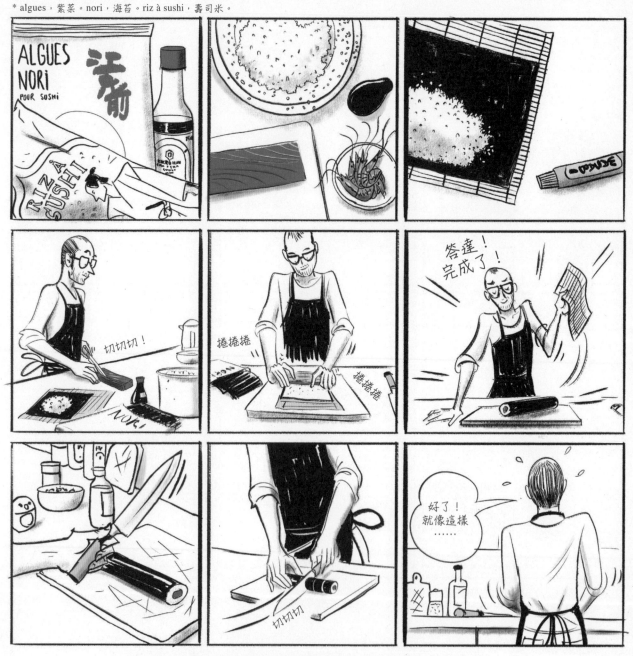

嘿嘿嘿！

喀擦喀擦喀擦喀擦

好了，傳送！

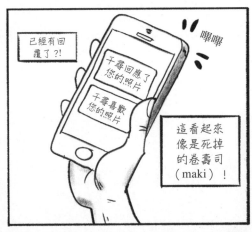

已經有回覆了?!

千尋回應了您的照片

千尋喜歡您的照片

嗶嗶

這看起來像是死掉的卷壽司（maki）！

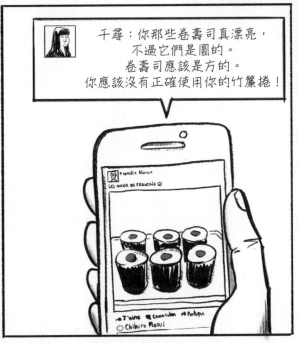

千尋：你那些卷壽司真漂亮，不過它們是圓的。卷壽司應該是方的。你應該沒有正確使用你的竹簾捲！

怎麼說卷壽司應該是方的？它應該是卷狀的啊！

那你可以教我正確做出卷壽司嗎？

我？不！但是我可以幫你聯繫一位有名的壽司師傅，如果你想要的話。

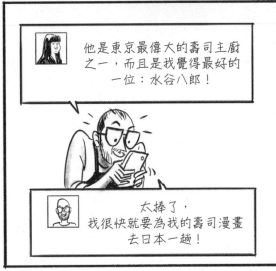

他是東京最偉大的壽司主廚之一，而且是我覺得最好的一位：水谷八郎！

太棒了，我很快就要為我的壽司漫畫去日本一趟！

幾個月後，在東京……

這裡曾經是個小漁村，昔日名為江戶，
今日是全球人口最多的城市！

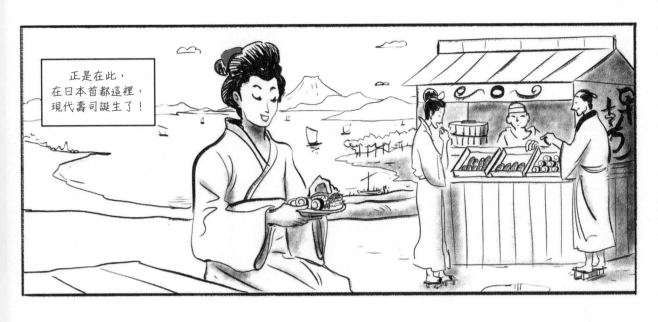

正是在此，
在日本首都這裡，
現代壽司誕生了！

但是，在成為全世界的日本料理象徵之前，
它歷經了不同的演變！

八世紀時，一項源自中國的技術被引進了日本：將煮熟的魚保存在煮過的米飯裡長達數個月，之後即可食用。米飯則被丟棄。

十三世紀時，這種方法有了演變：發酵時間僅需持續一個月，而米飯也能跟魚一起吃掉！

到了十八世紀，發酵時間縮短至數日。人們將米飯和魚連同醋一起壓進木製容器內，為的是重拾昔日的發酵口味。

現代壽司又稱為握壽司（nigiri sushi），發源自十九世紀初期的東京，是工人的街頭小吃，它以來自東京灣的鮮魚製成，這些煮熟或醃漬過的魚就放在一個巨大的醋飯糰上。

人們隨後將原來的大壽司分成兩份，做成成雙對端上的兩小口食物。冰箱的發明讓人們得以採用其他在此之前尚未開發或不適合食用（主要是因為細菌的考量）的生魚。

今日，壽司有各種不同形式的變化。

最有名的就是握壽司。
這是用來評估一桌豐盛日
本菜餚的標準。

細卷（hoso maki）
意思是「小的卷狀物」。這是一
種包著米飯以及單一材料（魚或
蔬菜）的海苔紫菜卷。

太卷（futo maki）
卷壽司中的老大哥，包含
了數種材料。

手卷壽司（temaki sushi）
這是一種甜筒狀的海苔紫菜卷，
飾以米飯及不同的食材。家裡常
常吃這種手卷壽司，每個人都能
放入自己喜歡的東西。

熟壽司（nare sushi）
這是原始發酵壽司的當代版，口
味和氣味都很濃郁，適合受過鍛
鍊的味蕾。

單艦卷（gunkan maki）
名字來自它的單艦形狀（取「單
艦」的日文發音 gunkan）。它
將米飯以及壽司或卷壽司難以採
用的材料（例如魚卵或海膽）圍
裹起來。

手鞠壽司（temari sushi）
這是一種小球狀的壽司。

箱壽司（battera sushi）或押壽司
（oshi sushi）
這是一種壓在木模上的壽司（但沒
有發酵），可以由數層不同的材料
組合而成。

加州卷
這是最有名的變形裹卷（uramaki，
一種反卷）。米飯包裹著紫菜和
多種材料，還要撒上芝麻子。

8

# 水谷

## 傳統壽司

擁有米其林三星的水谷八郎，是日本最偉大的壽司師傅之一。
在他的職業生涯裡，曾與小野二郎（Jiro Ono）一同工作，
小野二郎是這道料理之知識和傳統的世界級指標。

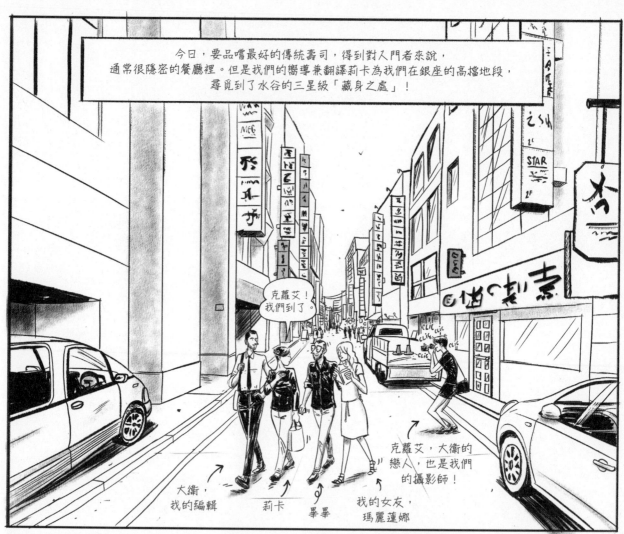

今日，要品嚐最好的傳統壽司，得到對入門者來說，
通常很隱密的餐廳裡。但是我們的嚮導兼翻譯莉卡為我們在銀座的高檔地段，
尋覓到了水谷的三星級「藏身之處」！

克蘿艾！
我們到了。

克蘿艾，大衛的
戀人，也是我們
的攝影師！

大衛，
我的編輯

莉卡

畢畢

我的女友，
瑪麗蓮娜

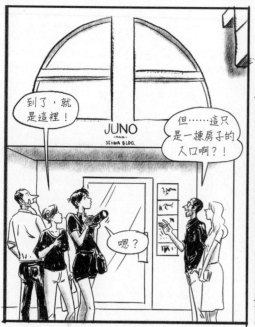

到了，就
是這裡！

JUNO
SEIWA BLDG.

但……這只
是一棟房子的
入口啊？！

嗯？

對啊，是很奇怪，我
們還要進去，再搭電梯。

在九樓！

這太詭
異了！

10

譯按：日語*「歡迎光臨」、**「您好」、***「請進」之意。

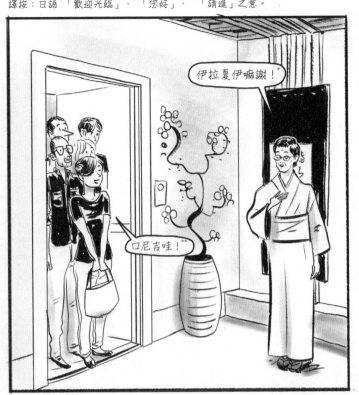

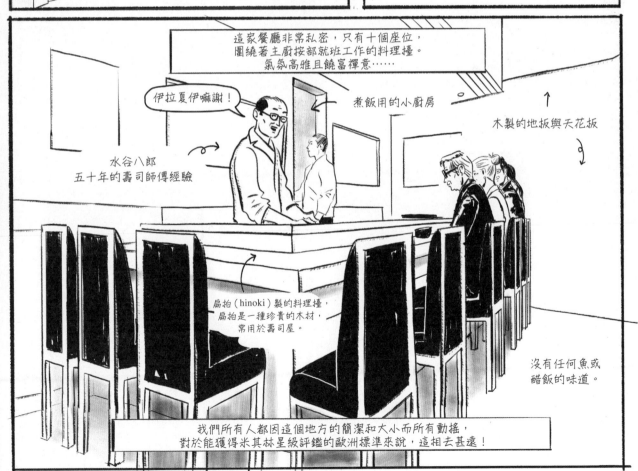

我們在有點隆重的氣氛之中，圍著料理攤坐下，
而水谷師傅開始與我們交談，讓我們感到自在。

您們是千尋的朋友，
從巴黎來的？

對，除了大衛
和莉卡！

我住在東京。

而我，我來自坎佩爾
（Quimper），那是法國西邊
的一個城市……

這樣啊……
布列塔尼地區
（Bretagne），
是嗎？

對，完全
正確！

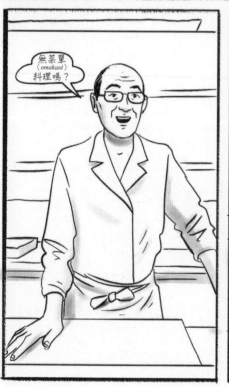

無菜單
（omakasé）
料理嗎？

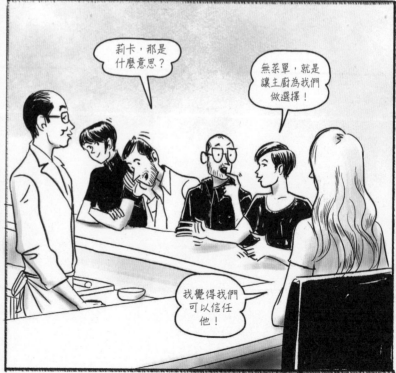

莉卡，那是
什麼意思？

無菜單，就是
讓主廚為我們
做選擇！

我覺得我們
可以信任
他！

但是在開始品嚐之前，莉卡向我們解釋了幾個在名副其實的壽司屋裡要遵守的
基本原則，尤其是在水谷這邊！

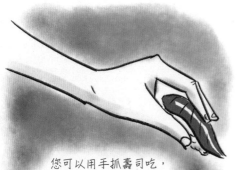

您可以用手抓壽司吃，
即使是三星級的餐廳
也一樣，
這是被允許的！

如果您喜歡，也能用筷子！
但是要注意，這是有危險的……而且師
傅不會原諒您在他眼前毀了他的大作！

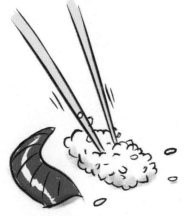

不要用您的筷子把壽司分開，您會破
壞了它的美，而且會失去它的口感！

不要一直吃生薑，那是用來在每個壽
司之間清潔味蕾的，這樣才能好好品
嚐不同種類的魚。

不要想點串燒或天婦羅（tempura）。
一間好的壽司屋不會有烹煮過的餐點：脂肪
的味道會汙染了壽司的香氣和口味。

為了不要干擾您和他人的品嚐體驗，
不要在沒有許可的情況下拍照。在水谷這裡，
這絕對是被禁止的！

一旦記住了這些規則，主廚精彩的壽司巡遊就可以開始了，其口味和質地都會不斷增強。

水谷開始切平目（hirame），這是一種細扁、很難處理的白肉魚，類似大菱鮃。

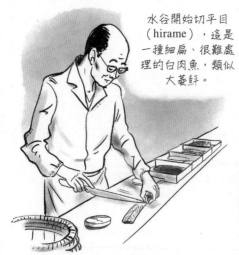

接著他用右手捏出一顆小飯團……

……用食指指尖取一點新鮮的山葵……

……輕巧地鋪展在一片魚薄片上。

他把小心翼翼握在掌心的小飯團置於其上……

……接著以精確且優雅的動作將這些全部組合起來！

最後一個小小的潤飾：輕輕在魚片上刷一層煮切（nikiri），這是以大豆、味醂（mirin）* 及清酒（saké）製成的自製醬汁！

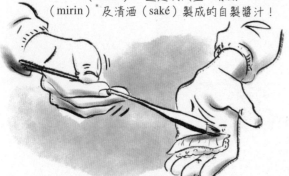

水谷在每位賓客面前的黑色小漆板上，放置了一塊壽司……

* 原註：非常甜的烹飪用清酒。

14

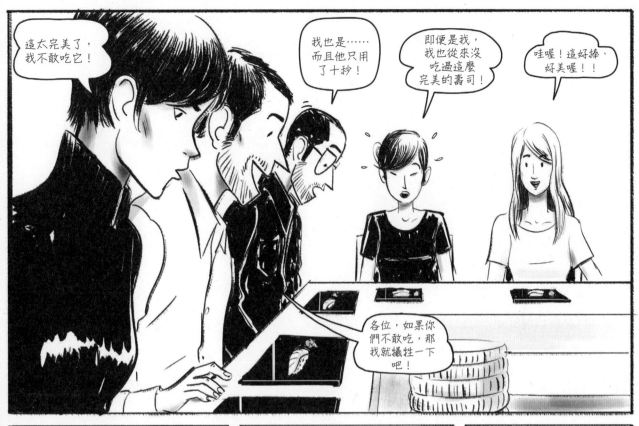

這太完美了，我不敢吃它！

我也是……而且他只用了十秒！

即便是我，我也從來沒吃過這麼完美的壽司！

哇喔！這好捧、好美喔！！

各位，如果你們不敢吃，那我就犧牲一下吧！

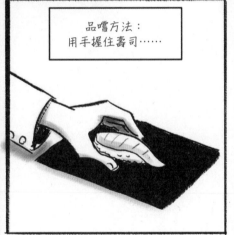

品嚐方法：用手握住壽司……

尤其注意不要咬斷：壽司要一口吃掉。

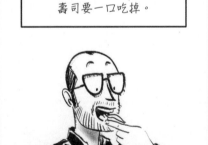

這是讓所有味道豁然展現的祕訣！

米飯和魚以非常柔和的方式在口中化開……

魚肉很細嫩，有些微的海水味，帶著非常精緻的質地。

一點新鮮的山葵讓整體都昇華了起來。

在壽司師傅精確且優雅的動作之下，
我們繼續按部就班地探索！

① 針魚壽司
**(sushi de sayori)**

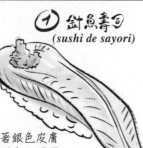

一種有著銀色皮膚
的長扁形魚，環置
在米飯上，再放上
一點蝦醬。

② 小鰭壽司
**(sushi de kohada)**

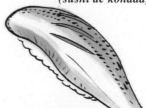

這是最漂亮的壽司之
一！用鹽和醋醃漬過，
順口微酸，質地柔軟。

③ 墨魚壽司

用刀切成細條狀，
便於品嚐。既柔嫩
又滑順，和原本的
墨魚完全相反。

⑯ 玉子燒
**(tamago yaki)**

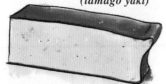

一種帶有蝦泥的「煎蛋
卷」，微甜，用來結束
這頓飯是最理想的了。

壽司的順序不是隨機的。
師傅會予以分級，
依次從味道最清爽的魚，
到最富含油脂、
最硬或最有嚼勁的菜餚。

⑮ 六子壽司
**(sushi d'anago)**

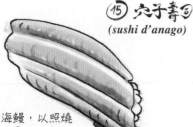

有名的海鰻，以照燒
（teriyaki）*方式烹煮。
吃起來滑順、富含油
脂、甜甜的。

⑭ 鮭魚卵軍艦
**(ikura gunkan)**

這些都是新鮮的鮭魚卵，
師傅有稍微醃過，並以酥
脆的海苔包裹起來。

⑬ 竹筴魚壽司

這是我最喜愛的壽司之
一！肉厚，有一種近乎
金屬的海洋味。

⑫ 縞鰺壽司
**(sushi de shima-aji)**

多重質地，魚皮稍硬
——這種魚的肉質緊緻
且富含油脂——形成口
味獨特的壽司。

*原註：以清酒、大豆和糖製成的醬汁。

每一道壽司，水谷的嚴謹和敏捷都
讓我們印象深刻……

尤其是口味上毋庸置疑的細微差別，
把我們都震攝住了。

④ 赤身
*(akami)*

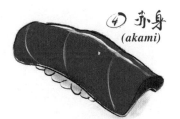

終於來到鮪魚三部曲，
首先是油脂最少的一
塊，它的口味非常細緻
且略帶金屬味。

⑤ 中腹
*(chu-toro)*

帶著些許的漸層色
澤，非常美麗。同
時具有赤身的纖細
和前腹的肥美。

⑥ 前腹
*(o-toro)*

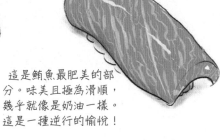

這是鮪魚最肥美的部
分。味美且極為滑順，
幾乎就像是奶油一樣。
這是一種逆行的愉悅！

⑦ 象拔蚌壽司
*(sushi de miru-gai)*

這是一種法國找不
到的貝類，在日本
也很少見，味道甜
美而且要生食。

⑧ 蝦蛄壽司
*(sushi de shako)*

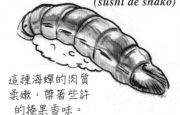

這種海蟬的肉質
柔嫩，帶著些許
的榛果香味。

⑪ 蝦壽司
*(sushi d' ebis)*

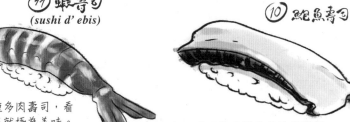

一種多肉壽司，看
起來就極為美味。
帶有鮮豔的橘色，
讓人只想咬下去。

⑩ 鮑魚壽司

鮑魚以清酒長時間烹煮後會變得
軟嫩。對我們來說，這是品嚐此
一貝類的新方式。以這種方式料
理的鮑魚完全不像橡膠。

⑨ 海膽軍艦卷

一艘裝滿海膽的小型
「軍艦」（您還記得
嗎？）。海水味柔和
地在口中釋放出來。

還好嗎?

你回神了嗎?

哈哈!那你還好嗎?

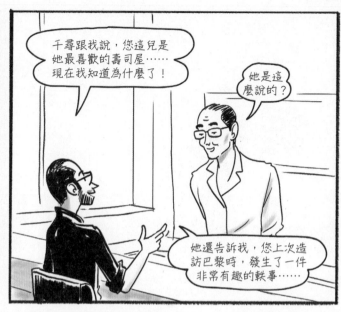

千尋跟我說,您這兒是她最喜歡的壽司屋……現在我知道為什麼了!

她是這麼說的?

她還告訴我,您上次造訪巴黎時,發生了一件非常有趣的軼事……

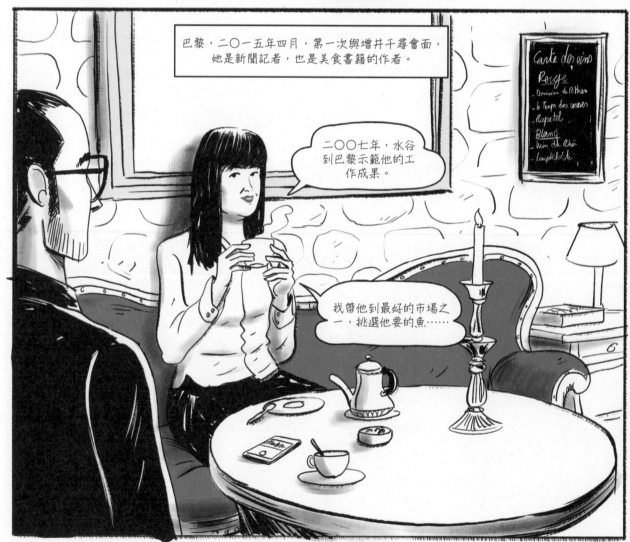

巴黎,二〇一五年四月,第一次與增井千尋會面,她是新聞記者,也是美食書籍的作者。

二〇〇七年,水谷到巴黎示範他的工作成果。

我帶他到最好的市場之一,挑選他要的魚……

Carte des vins
Rouge
- Domaine de Pothier
- Le Temps des cerises
- Raspail
Blanc
- Vin de Rhin
- L'amphitolite

這已經是我們第三次把魚攤繞行一圈了。他看起來非常擔心……

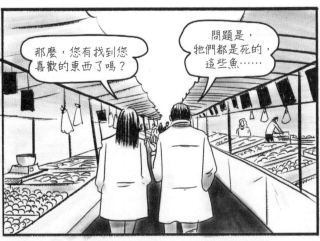

那麼，您有找到您喜歡的東西了嗎？

問題是，牠們都是死的，這些魚……

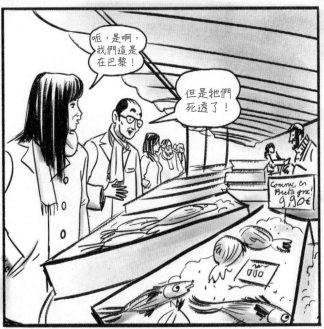

呃，是啊，我們這是在巴黎！

但是牠們死透了！

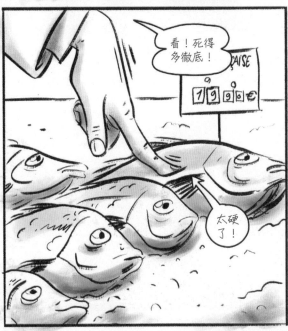

看！死得多徹底！

太硬了！

我啊，一直到那天之前，都以為一條好的魚應該是很緊實的。

但是那確確實實是屍體般的僵硬……

而對他來說，那種狀態的魚就再也無法食用，因為他無法再掌控其熟成！

然而，正是這種熟成，才能使魚的風味發揮出來。

哈哈哈！是的，我記得這件事！

而我最後終於找到沒有太過死透的死魚……

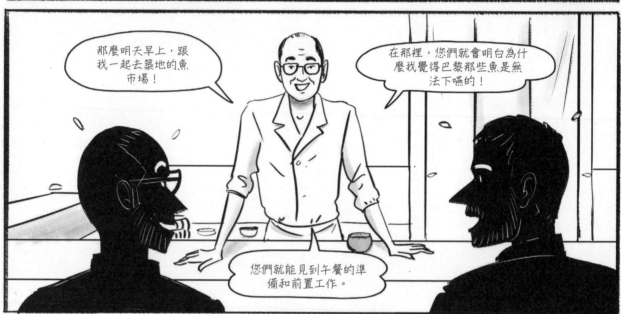

那麼明天早上，跟我一起去築地的魚市場！

在那裡，您們就會明白為什麼我覺得巴黎那些魚是無法下嚥的！

您們就能見到午餐的準備和前置工作。

不過，我會很早就去那邊！

我們約早上七點在市場的巴士站見！

但如果來的只有您們兩位以及您們的翻譯，那會比較好！

沒問題，水谷桑*，我們會赴約的！

世界上沒有什麼能讓我們錯過這件事！

阿里阿多苟塞伊嘛司**，水谷桑。

---

*譯按：「桑」（san）是日語「先生」的意思。

**譯按：日語「衷心感謝」之意。

20

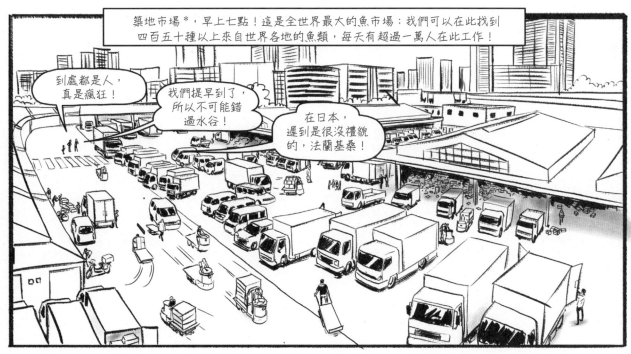

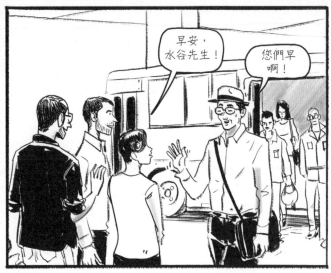

*原註：築地市場於一九三五年開始營業，二○一八年十月（就在我們造訪之後）搬到豐洲，這個全新的市場位於東京更南邊。

21

跟我來，我們要去見一位我的平目供應商！

然後要與我在市場裡的那些徒弟會合。

他戴那頂帽子，真是可愛！

貨真價實的壽司貴公子！

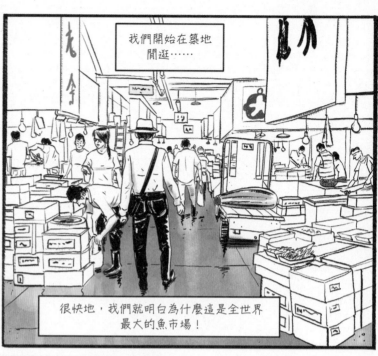

我們開始在築地閒逛……

很快地，我們就明白為什麼這是全世界最大的魚市場！

喔，看吶，活生生的鰻魚！

還按大小分類！

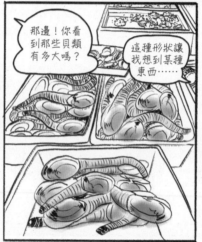

那邊！你看到那些貝類有多大嗎？

這種形狀讓我想到某種東西……

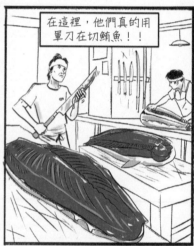

在這裡，他們真的用單刀在切鮪魚！！

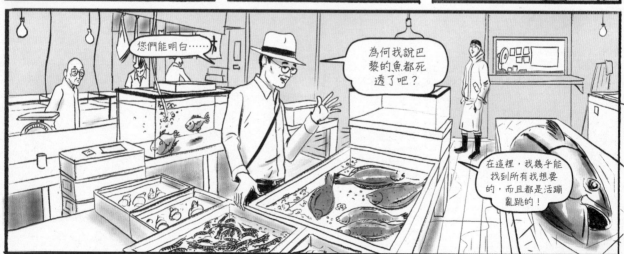

您們能明白……

為何我說巴黎的魚都死透了吧？

在這裡，我幾乎能找到所有我想要的，而且都是活蹦亂跳的！

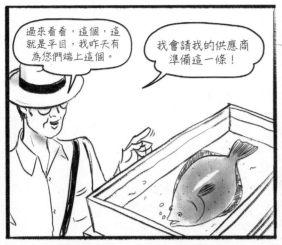

過來看看，這個，這就是平目，我昨天有為您們端上這個。

我會請我的供應商準備這一條！

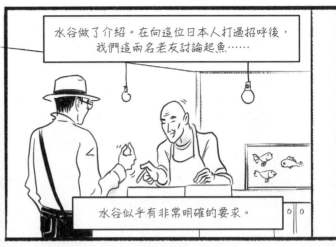

水谷做了介紹。在向這位日本人打過招呼後，我們這兩名老友討論起魚……

水谷似乎有非常明確的要求。

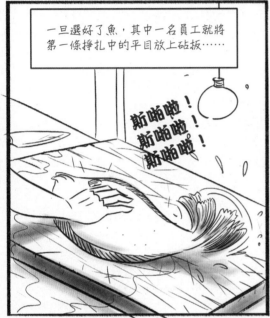

一旦選好了魚，其中一名員工就將第一條掙扎中的平目放上砧板……

斯啪啦！斯啪啦！斯啪啦！

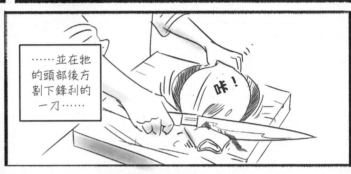

……並在牠的頭部後方割下鋒利的一刀……

咔！

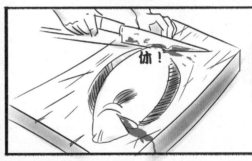

哧！

……之後劃破尾部。

這還沒有結束：這名男子將一根柔軟的針插入中央的魚骨……

……並來回穿插，使得平目顫動不已……

啪啦 啪啦啪啦 啪啦啦 啪啦

然後牠就不動了。

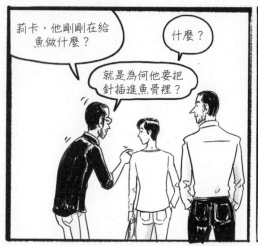

莉卡，他剛剛在給魚做什麼？

什麼？

就是為何他要把針插進魚骨裡？

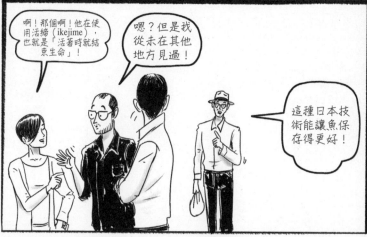

啊！那個啊！他在使用活締（ikejime），也就是「活著時就結束生命」！

嗯？但是我從未在其他地方見過！

這種日本技術能讓魚保存得更好！

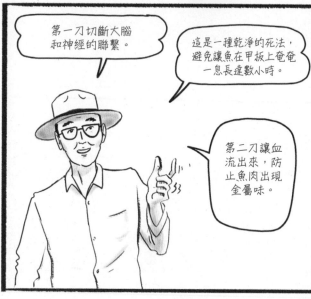

第一刀切斷大腦和神經的聯繫。

這是一種乾淨的死法，避免讓魚在甲板上奄奄一息長達數小時。

第二刀讓血流出來，防止魚肉出現金屬味。

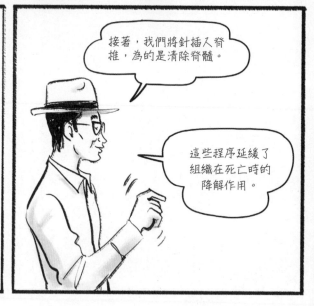

接著，我們將針插入脊椎，為的是清除脊髓。

這些程序延緩了組織在死亡時的降解作用。

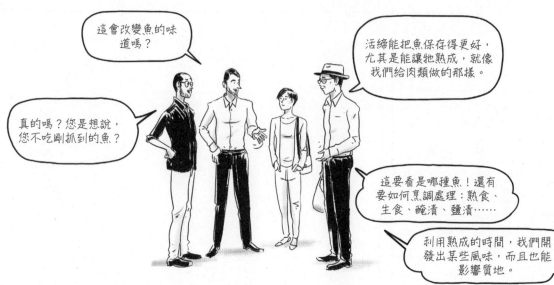

這會改變魚的味道嗎？

活締能把魚保存得更好，尤其是能讓牠熟成，就像我們給肉類做的那樣。

真的嗎？您是想說，您不吃剛抓到的魚？

這要看是哪種魚！還有要如何烹調處理：熟食、生食、醃漬、鹽漬……

利用熟成的時間，我們開發出某些風味，而且也能影響質地。

24

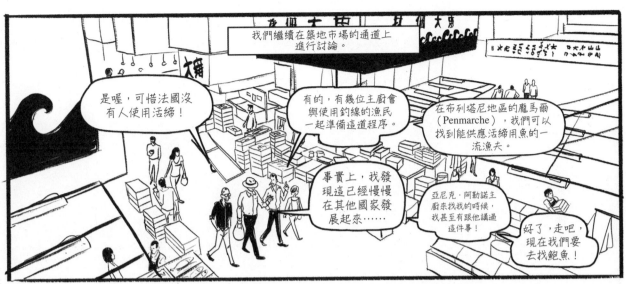

我們繼續在築地市場的通道上進行討論。

是喔，可惜法國沒有人使用活締！

有的，有幾位主廚會與使用釣線的漁民一起準備這道程序。

在布列塔尼地區的龐馬爾（Penmarche），我們可以找到能供應活締用魚的一流漁夫。

事實上，我發現這已經慢慢在其他國家發展起來……

亞尼克·阿勒諾主廚來找的時候，我甚至有跟他講過這件事！

好了，走吧，現在我們要去找鮑魚！

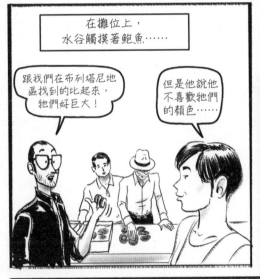

在攤位上，水谷觸摸著鮑魚……

跟我們在布列塔尼地區找到的比起來，牠們好巨大！

但是他說他不喜歡牠們的顏色……

我只買了兩隻……

如果他們有好貨，我會買更多……

……但是那個啊，主要是出於禮貌。我每天都會經過這裡。

日本人與處事之道：一門藝術！

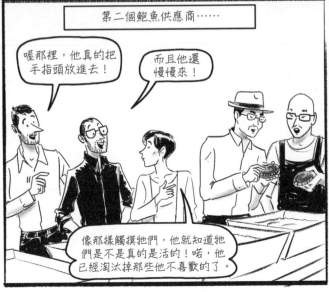

第二個鮑魚供應商……

喔那裡，他真的把手指頭放進去！

而且他還慢慢來！

像那樣觸摸牠們，他就知道牠們是不是真的是活的！喏，他已經淘汰掉那些他不喜歡的了。

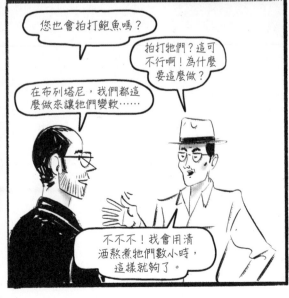

您也會拍打鮑魚嗎？

拍打牠們？這可不行啊！為什麼要這麼做？

在布列塔尼，我們都這麼做來讓牠們變軟……

不不不！我會用清酒熬煮牠們數小時，這樣就夠了。

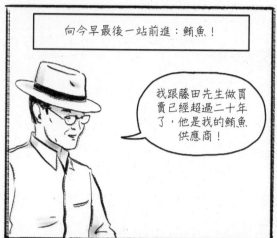

向今早最後一站前進：鮪魚！

我跟藤田先生做買賣已經超過二十年了，他是我的鮪魚供應商！

我只料理來自大間的新鮮鮪魚，大間是日本北部的一個小漁港。

大間面向津輕海峽

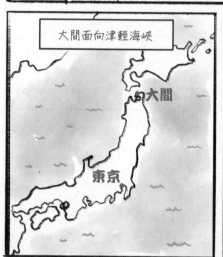

大間

東京

在大間，使用釣線的小型漁船奮力捕捉向北迴游的鮪魚。

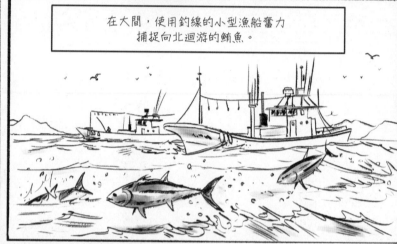

由於這個捕魚區接近港口，我們可以在碼頭上很快速地進行「活締」：這就是大間鮪魚特殊和優質的原因。

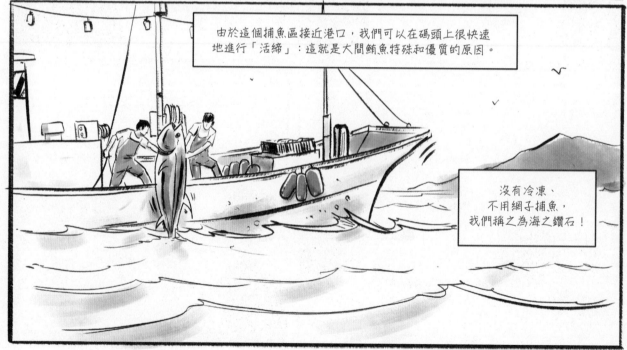

沒有冷凍、不用網子捕魚，我們稱之為海之鑽石！

在攤位上，藤田先生和水谷幾乎沒有交談。

他們之間只有喃喃幾個字……

水谷帶著羨慕的眼光，看著幾塊已保留給其他主廚的鮪魚許久……

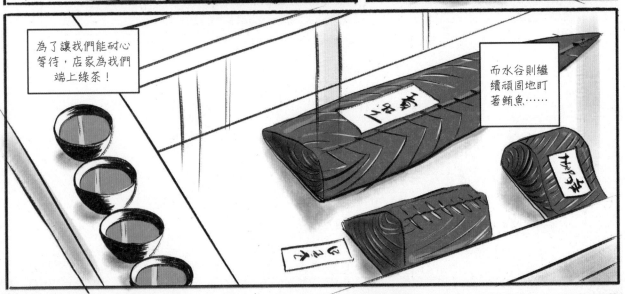

為了讓我們能耐心等待，店家為我們端上綠茶！

而水谷則繼續頑固地盯著鮪魚……

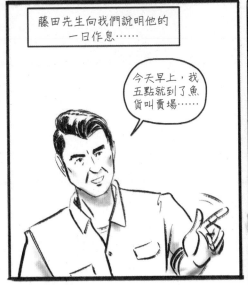

藤田先生向我們說明他的一日作息……

今天早上，我五點就到了魚貨叫賣場……

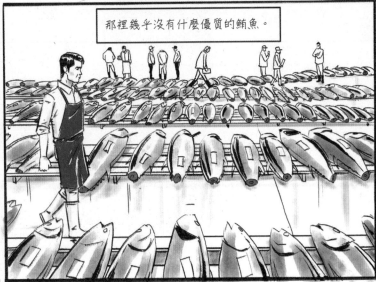

那裡幾乎沒有什麼優質的鮪魚。

要看鮪魚好不好，我們可以從切好的魚尾上取些魚肉。

用手指緊壓，我們可以感覺魚肉是否多脂、緊實等等。

他用手電筒來察看魚肉的顏色。

喏，我有一條今早來的鮪魚，但是對您來說它還不夠好……

但我可以看看嗎？

喔，當然可以！

但是我得先給它準備一下！

藤田先生開始用一片巨大的刀片切鮪魚的頭……

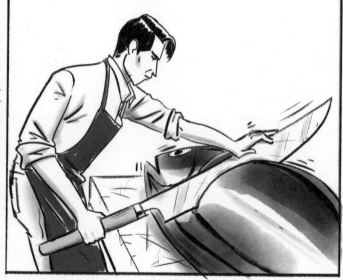

接著他拿出一把單刀，然後沿著魚身將魚皮切開。

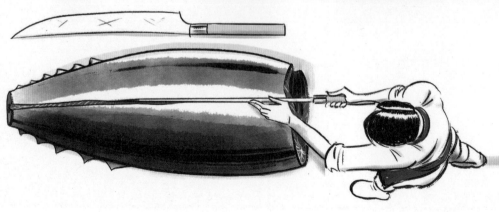

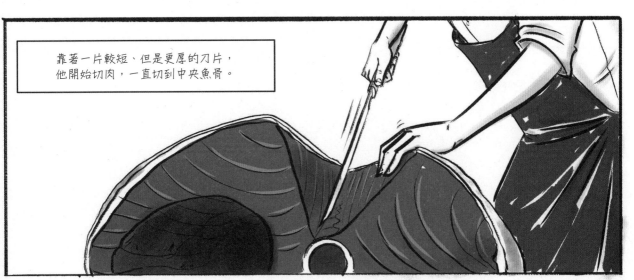

靠著一片較短、但是更厚的刀片，
他開始切肉，一直切到中央魚骨。

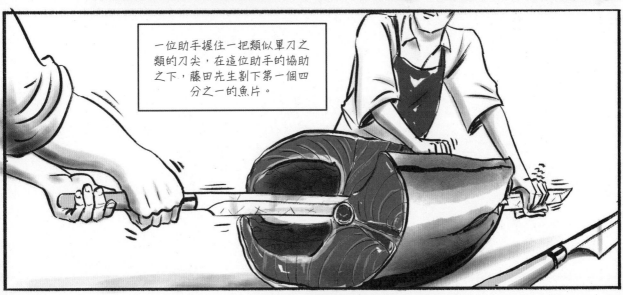

一位助手握住一把類似單刀之
類的刀尖，在這位助手的協助
之下，藤田先生割下第一個四
分之一的魚片。

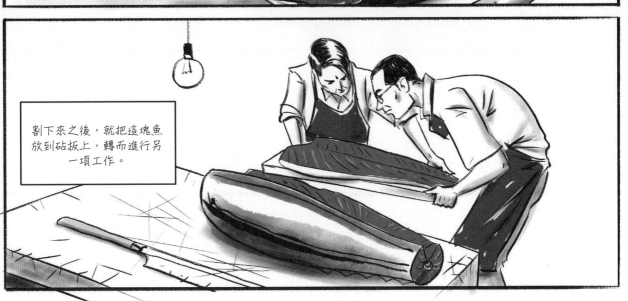

割下來之後，就把這塊魚
放到砧板上，轉而進行另
一項工作。

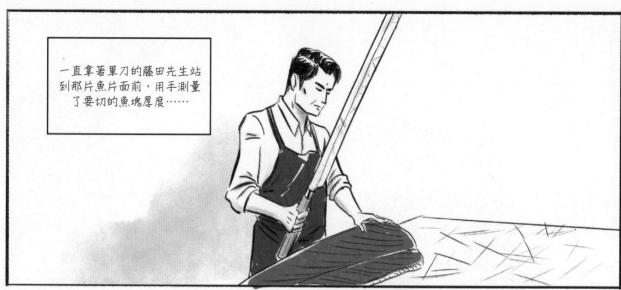

一直拿著單刀的藤田先生站到那片魚片面前，用手測量了要切的魚塊厚度……

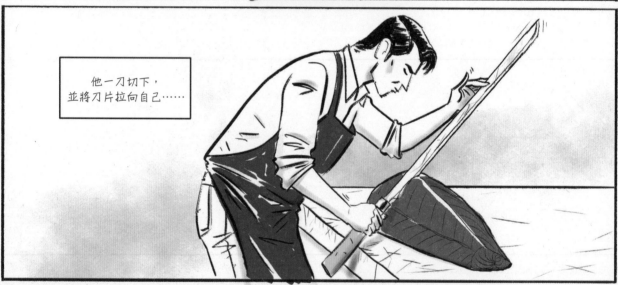

他一刀切下，並將刀片拉向自己……

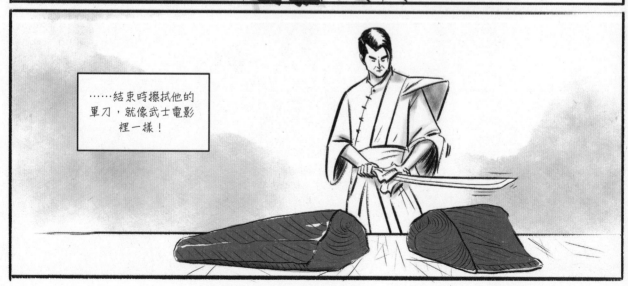

……結束時擦拭他的單刀，就像武士電影裡一樣！

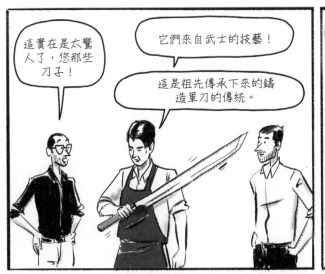

這實在是太驚人了，您那些刀子！

它們來自武士的技藝！

這是祖先傳承下來的鑄造單刀的傳統。

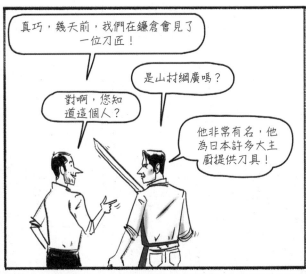

真巧，幾天前，我們在鐮倉會見了一位刀匠！

對啊，您知道這個人？

是山村綱廣嗎？

他非常有名，他為日本許多大主廚提供刀具！

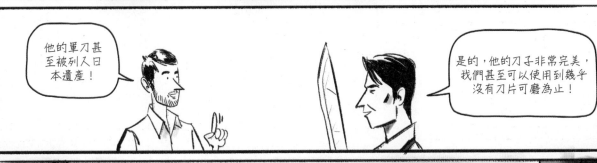

他的單刀甚至被列入日本遺產！

是的，他的刀子非常完美，我們甚至可以使用到幾乎沒有刀片可磨為止！

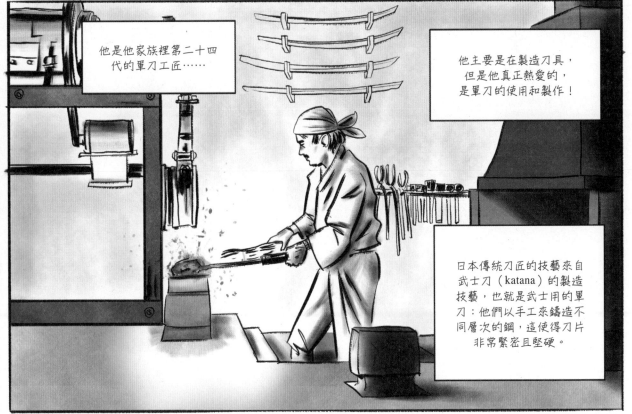

他是他家族裡第二十四代的單刀工匠……

他主要是在製造刀具，但是他真正熱愛的，是單刀的使用和製作！

日本傳統刀匠的技藝來自武士刀（katana）的製造技藝，也就是武士用的單刀：他們以手工來鑄造不同層次的鋼，這使得刀片非常緊密且堅硬。

這個家族製造單刀已經有七百多年的歷史了，但是我們製作刀具的歷史只有一百年……

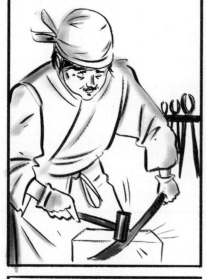

我可以製作十來種不同的刀子，但是決定刀片和刀柄木頭類型的是客人。

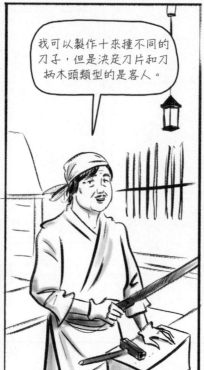

一切都是按照手工製作的方式製成。我只負責鋼材的部分，刀柄是由專門的工匠以高貴木種製成的。

手工鍛造一片刀片要花上我大約三天的時間。這和從模具裡出來的刀子完全不同！

鍛造出來的鋼材更緊密與堅固，因為它有好幾層。

它也更鋒利，而且更難操作！如果我們不習慣，切的時候刀子就會歪掉。

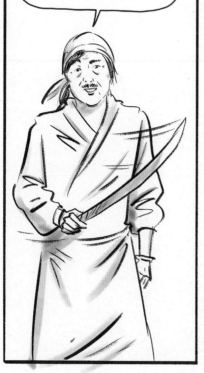

日本刀子最大的不同之處，就是在於它們只磨一邊。這形成了一個刀鋒、一個刀刃，而且細多了！

刀刃剖面圖

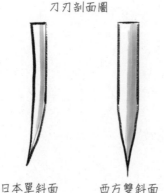

日本單斜面　　　　西方雙斜面

顯然地，右撇子和左撇子使用的刀子不會磨同一邊。

使用我們這種刀片，動作也會改變！

在日本，切東西的時候，我們會把刀子拉向自己，整隻手臂都要動，就像武士一樣。不是像您們的廚師一樣，只有手腕……

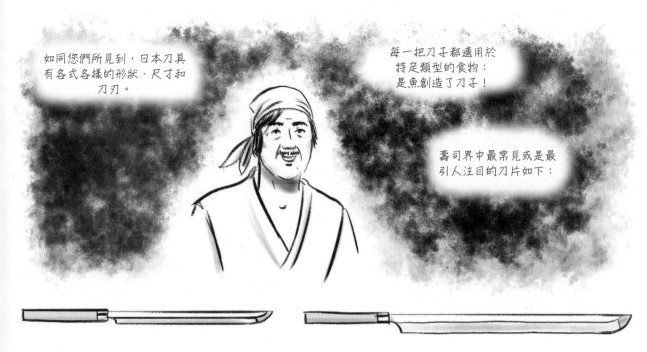

如同您們所見到，日本刀具有各式各樣的形狀、尺寸和刀刃。

每一把刀子都適用於特定類型的食物：是魚創造了刀子！

壽司界中最常見或是最引人注目的刀片如下：

## 鮪庖丁和卸庖丁

這些是用來切鮪魚的「單刀」。
刀片甚至可以長達一百五十公分！
它們是不准被帶出築地的。
然而，我們可以在某些極道*（yakuza）的配備中找到這些刀……

### 出刀

最短的刀之一，沉重、厚實且堅固。長度從十六至二十二公分都有。刀片的前半部可以割魚片，後半部可用來倒落地切斷魚刺和魚頭。

### 柳刀

刀片很長且薄，能一刀切下刺身（sashimis）。主廚使用的刀片可長達三十公分！

### 河豚

比柳刀更薄、更柔韌，可以切得更精確。如同其名，這是用來切河豚的，這種魚以其致命性而聞名（如果沒有正確料理的話）。

### 鰻割庖丁

Unagi 指的是「鰻魚」。我們將刀尖插入魚頭附近，然後沿著魚骨邊緣滑過，將鰻魚切成片狀。

### 蛸引庖丁

如果您喜歡壽雞，您應該會認識 tako 這個字，它指的是美味的頭足類動物，這種刀片就是其專用的。

### 三德

它的名字意指「三種德行」。它有多種功能，能切蔬菜、肉類和魚類。這是日本版的廚師刀，家裡也可以見到這種刀。

---

* 譯按：「極道」指的是黑道、黑幫。日本曾發生黑道拿這種刀來火拼的社會事件。

當我們結束討論這些精緻的刀片時，水谷的目光還沒有放過鮪魚……

……沉浸在一種如宗教般的靜默裡……

這條鮪魚還沒成熟。

是的，三色太明顯了。我們看到脂肪還沒有變柔軟……

所以纖維就會太顯眼！

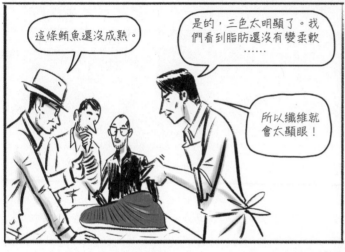

三色？那是什麼？

我端上鮪魚壽司時的不同部位！

您們還記得我為您們上過三次鮪魚嗎？

首先是赤身，最瘦的部位。這部位位於鮪魚的背部。鮪魚本身能分為性質不一的三個部分。

日本人也非常熱愛頭部和臉頰。

較不貴重的區域主要來做卷壽司。

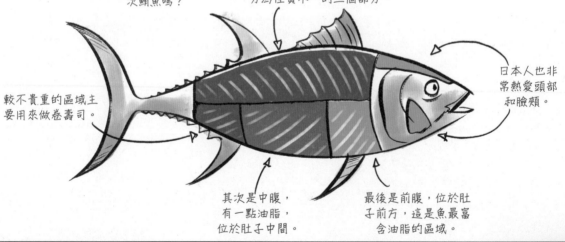

其次是中腹，有一點油脂，位於肚子中間。

最後是前腹，位於肚子前方，這是魚最富含油脂的區域。

如果我們想要一條品質非常好的鮪魚，有一位優秀的供應商是很重要的！

這種信任關係並非一朝一夕就可建立起來的！

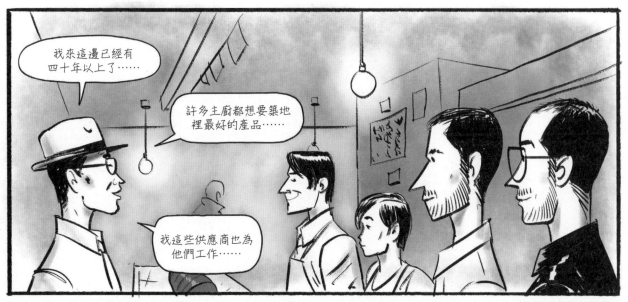

我來這邊已經有四十年以上了……

許多主廚都想要築地裡最好的產品……

我這些供應商也為他們工作……

但是我每天都來這裡，建立了這些關係！

有些在我還是學徒的時候，就認識我了……

……如今我們已經成為朋友了！

我總是聽他們的，而且我從不議價。

我非常恭敬，因為我完全要倚仗他們！

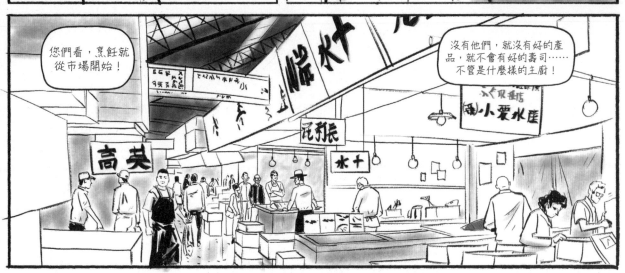

您們看，烹飪就從市場開始！

沒有他們，就沒有好的產品，就不會有好的壽司……不管是什麼樣的主廚！

35

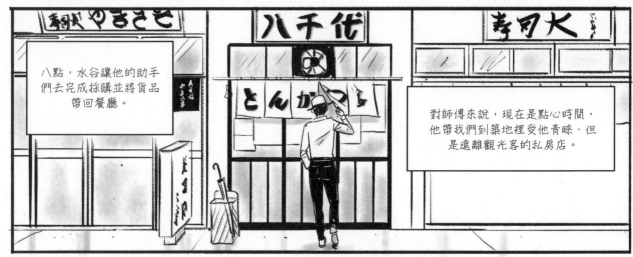

八點，水谷讓他的助手們去完成採購並將貨品帶回餐廳。

對師傅來說，現在是點心時間，他帶我們到築地裡受他青睞、但是遠離觀光客的私房店。

點菜：
鰻魚、飯、牛肉串燒和內臟……

……還有三大瓶啤酒……

這是倫吉斯[**]（Rungis）奶油火腿三明治的日本版。

KANPAï!

日本早餐萬歲！

[*] 譯按：日語「乾杯」之意，音譯為「乾吧己」。
[**] 譯按：倫吉斯是巴黎南邊最大的食品批發市場。奶油火腿三明治是夾了火腿片並抹上奶油的半根法國長棍麵包。法國人常吃這種三明治當午餐。

九點三十分，我們回到餐廳。學徒們已經開始在小廚房裡備料，這個小廚房僅比雜物室大一點。

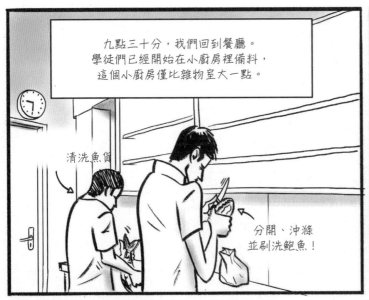

清洗魚貨

分開、沖滌並刷洗鮑魚！

穿著戰鬥服的水谷開始投入浩大的料理工作。

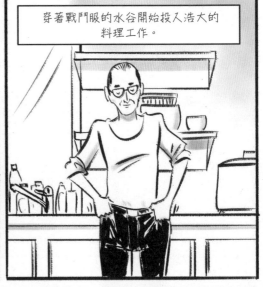

以清酒烹煮鮑魚……

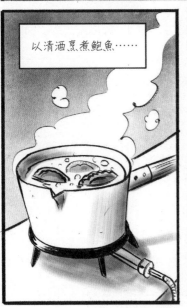

切開鰻魚，並與醬油、味醂、糖及水一起煮……

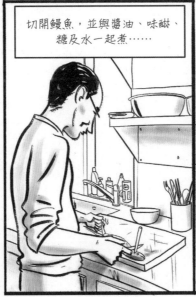

還有不可或缺的材料：壽司米！

有時候學徒會幫忙割魚片，但煮飯的是我！

我負責所有的步驟：洗米、煮米和調味。

壽司裡有八成是米飯，因此必須是完美的！

瓦斯炊飯鍋

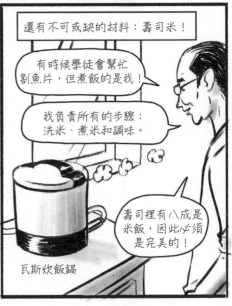

接著回到他的料理檯後方，開始料理平目。

您們在築地有注意到嗎……？

這聞起來沒有魚腥味！

那是因為我們經常在牠活著的時候就買下牠，而且還有活締。再說，即使牠們死了，我們也不會把牠們堆放在攤位上。

我們會按種類分組，避免讓魚皮直接與冰接觸，那會傷害魚肉，對口味和氣味都不好。

但最重要的是清潔！一切都必須清洗，隨時都要，才能避免所有的氣味！

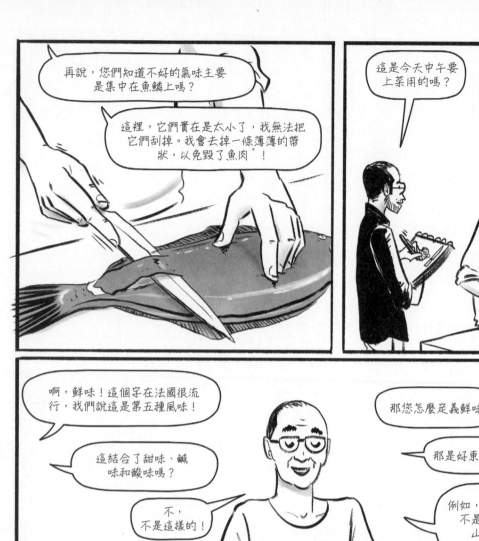

再說，您們知道不好的氣味主要是集中在魚鱗上嗎？

這裡，它們實在是太小了，我無法把它們刮掉。我會去掉一條薄薄的帶狀，以免毀了魚肉[*]！

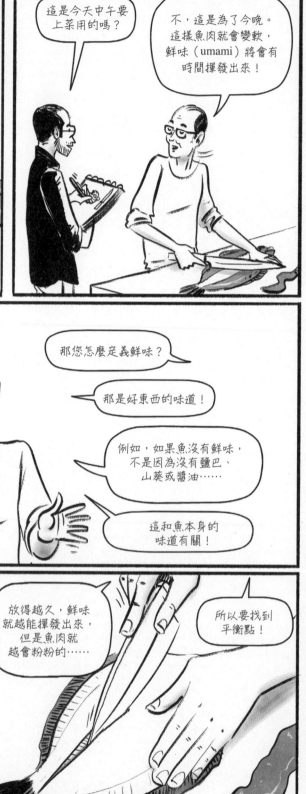

這是今天中午要上菜用的嗎？

不，這是為了今晚。這樣魚肉就會變軟，鮮味（umami）將會有時間揮發出來！

啊，鮮味！這個字在法國很流行，我們說這是第五種風味！

這結合了甜味、鹹味和酸味嗎？

不，不是這樣的！

那您怎麼定義鮮味？

那是好東西的味道！

例如，如果魚沒有鮮味，不是因為沒有鹽巴、山葵或醬油……

這和魚本身的味道有關！

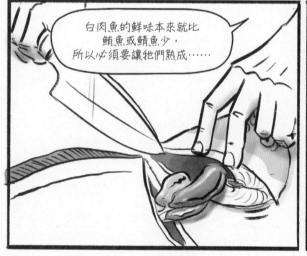

白肉魚的鮮味本來就比鮪魚或鯖魚少，所以必須要讓牠們熟成……

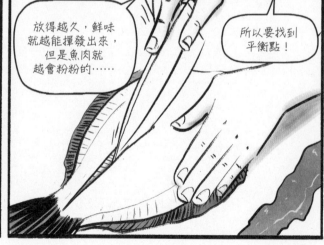

放得越久，鮮味就越能揮發出來，但是魚肉就越會粉粉的……

所以要找到平衡點！

[*] 原註：這種去魚鱗的技術稱做「鱗梳」（sukibiki）。

38

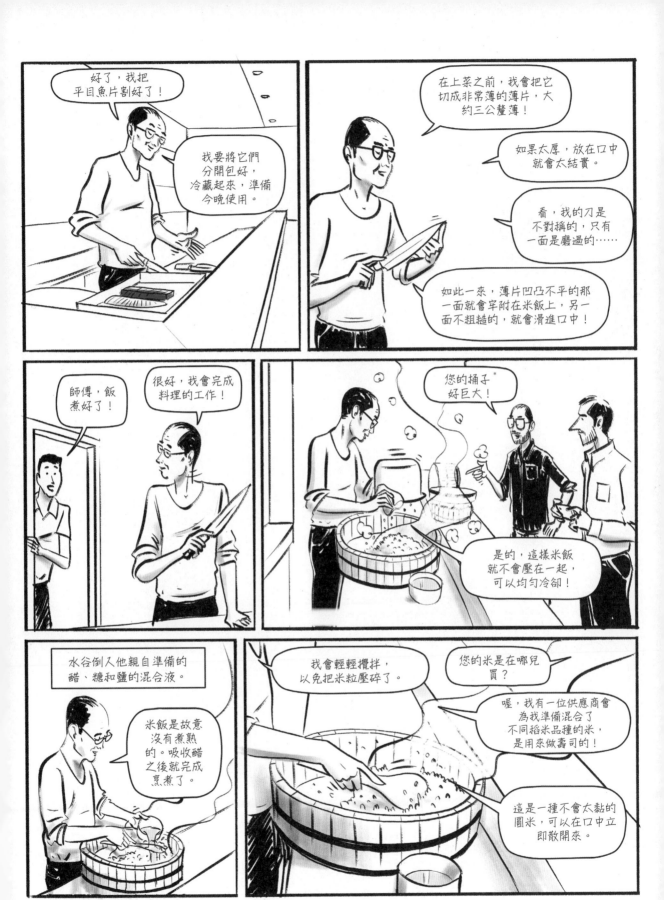

至於醋的調味，這種混合液我要保密！

可惡……

我要讓米飯靜置將近一個小時！

但是必須盡快使用……

最多兩個小時。之後，它的味道就會改變，就遠遠沒那麼好吃了！

好了，接下來要料理蝦子……

它們實在太美了，現在季節正剛剛開始！

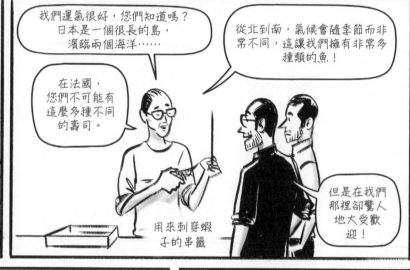

我們運氣很好，您們知道嗎？日本是一個很長的島，瀕臨兩個海洋……

從北到南，氣候會隨季節而非常不同，這讓我們擁有非常多種類的魚！

在法國，您們不可能有這麼多種不同的壽司。

但是在我們那裡卻驚人地大受歡迎！

用來刺穿蝦子的串籤

是的，當狂牛症和豬流感正在流行時，壽司在全世界變得很流行！

在法國，壽司給人的印象是非常健康的食物。

這個嘛，日本人確實很瘦！

而且視覺上，日本料理的色彩豐富且有美感！

相反地，法國料理缺乏色彩，即使是亞尼克・阿勒諾的料理也一樣！

最主要的顏色就是肉的紅棕色，周邊只有一些有色蔬菜……

有了籤子，煮熟的蝦子就會非常筆直。

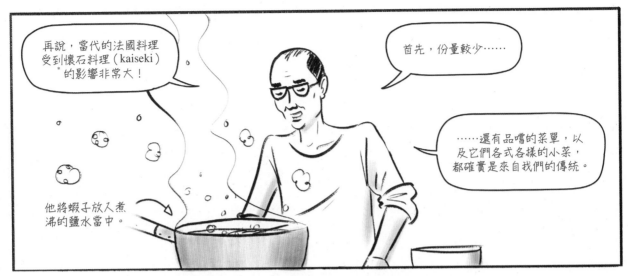

再說，當代的法國料理受到懷石料理（kaiseki）*的影響非常大！

首先，份量較少……

……還有品嚐的菜單，以及它們各式各樣的小菜，都確實是來自我們的傳統。

他將蝦子放入煮沸的鹽水當中。

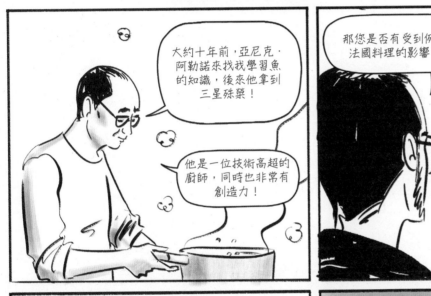

大約十年前，亞尼克·阿勒諾來找我學習魚的知識，後來他拿到三星殊榮！

他是一位技術高超的廚師，同時也非常有創造力！

那您是否有受到例如法國料理的影響？

我從來沒有受到外國料理的影響……

從來沒有！

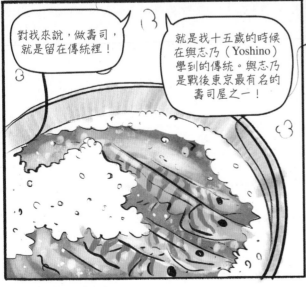

對我來說，做壽司，就是留在傳統裡！

就是我十五歲的時候在與志乃（Yoshino）學到的傳統。與志乃是戰後東京最有名的壽司屋之一！

我那時是學徒，當最後一批客人離去後，我就睡在餐廳裡！

*原註：日本的高級美食。

41

當時很艱辛，剛開始四年，我還不能做壽司，只能觀察學習與清潔廁所！

但是我喜歡這個更甚於上學……再說，對一個像我這樣的外地年輕人而言，能來東京是一個夢想……

那是在一九六〇年代，奧運、美好的生活！而且還有非常顯貴的客人：演員、政客、運動員，他們非常喜歡藝妓……

我們的客人很多，以致於很快地，我就必須去接替我的老闆……

我開始為深夜的客人做壽司！

我重複我師傅的動作，然而我不夠有天賦……

但是在不斷地堅持之下，
我終於變得比較沒有那麼差勁了……

十五年間，我師從不同的師傅。

然後我得以在橫濱開了我
的第一間餐廳。

我在那裡當了幾年的主廚，
後來回到東京的銀座。

並在這個地區開了壽司屋。對主廚來說，
這真的算是修成正果！

二○○八年，我獲得了三
星，我感到十分榮幸。

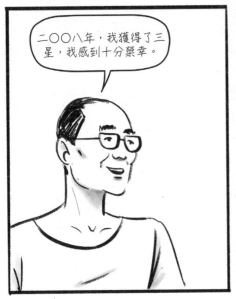

但是今日，銀座已經
變了，美好時代已經
結束了！

這一區的客人變少了
……

而築地也將
搬遷遠離這
裡……

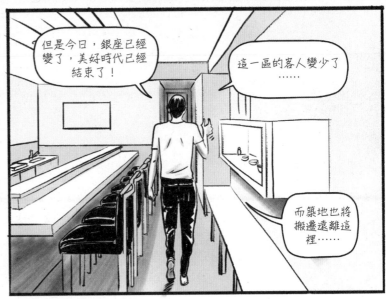

＊書名：日本的藝術　作者：增井千尋

再說，銀座有數百家壽司餐廳在競爭！

因此，許多壽司師傅待在國外。在那邊，他們沒有太多的競爭……

不過，昨天的午餐，您們喜歡嗎？

當然，非常喜歡！

如果您們想要品嚐真正的壽司，就必須來日本！

我們正是為此而來的！我們想要瞭解壽司的世界，而這在法國是不可能！

拿去，您對這應該會有興趣……

我甚至曾為漫畫封面做了壽司。

送給您，這是禮物！

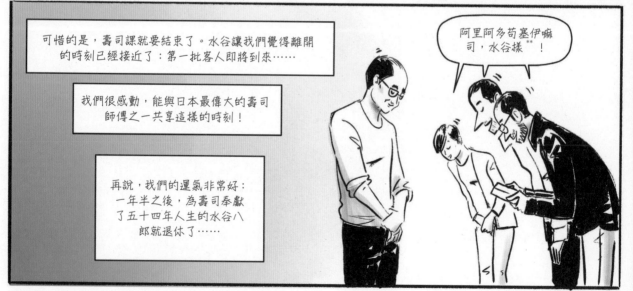

可惜的是，壽司課就要結束了。水谷讓我們覺得離開的時刻已經接近了：第一批客人即將到來……

我們很感動，能與日本最偉大的壽司師傅之一共享這樣的時刻！

再說，我們的運氣非常好：一年半之後，為壽司奉獻了五十四年人生的水谷八郎就退休了……

阿里阿多苟塞伊嘛司，水谷樣＊＊！

＊＊譯按：「樣」（sama）是比「桑」（san）更為尊敬的稱呼。

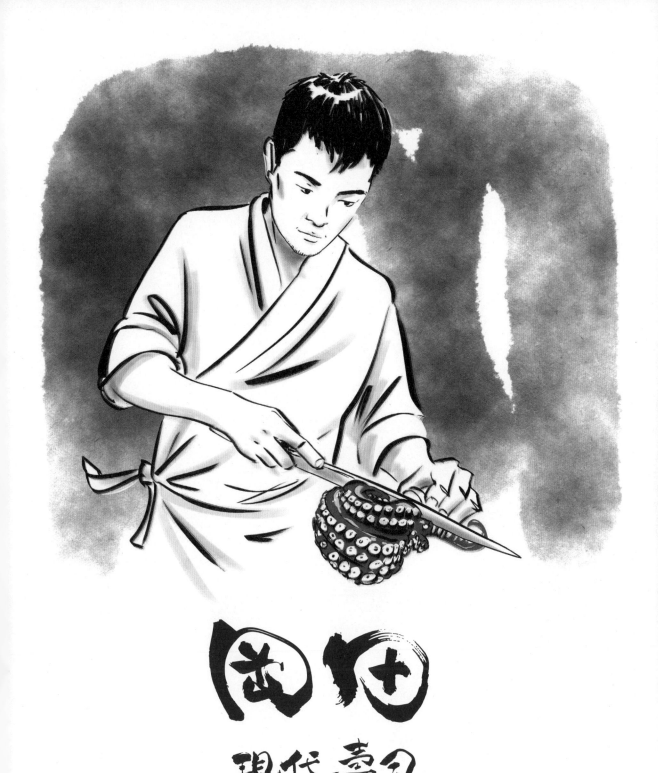

# 岡田

## 現代壽司

岡田是一位希望能讓壽司更為親民的年輕主廚，
他只向漁民直接購買，並使用通常不會做成壽司吃的魚類。
而且他的餐廳裡沒有料理檯，但是設有食材販售區。
簡而言之，他並不遵循壽司的傳統之道！

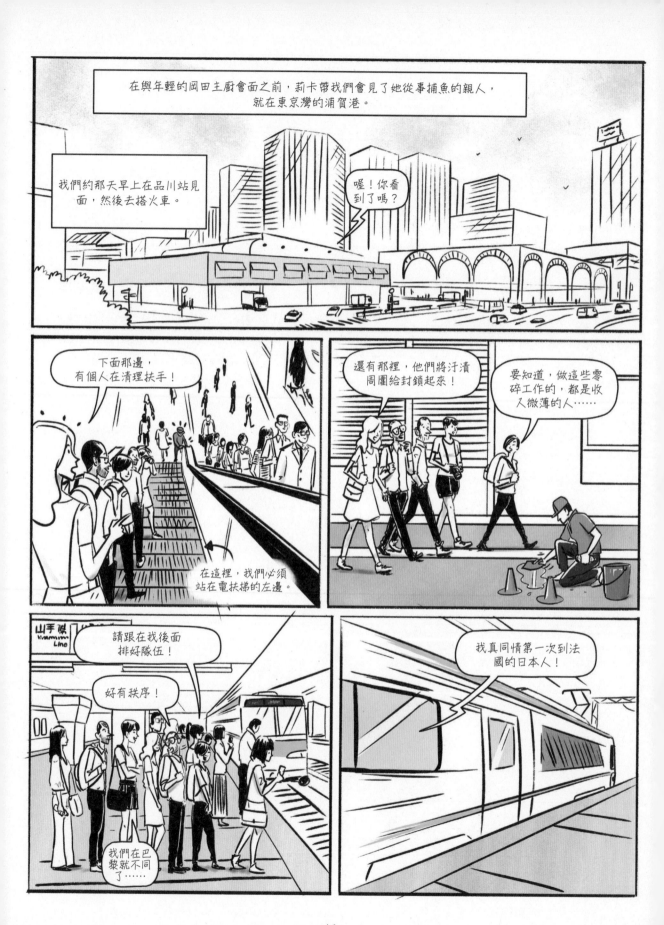

46

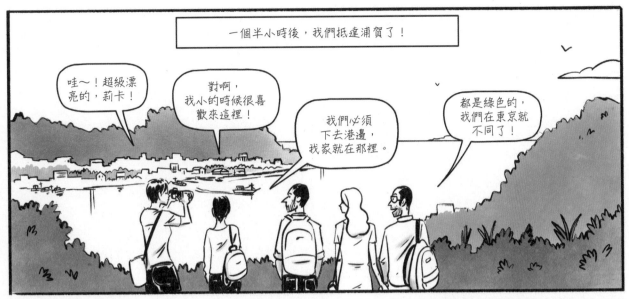

一個半小時後，我們抵達浦賀了！

哇～！超級漂亮的，莉卡！

對啊，我小的時候很喜歡來這裡！

我們必須下去港邊，我家就在那裡。

都是綠色的，我們在東京就不同了！

接待我們的，是莉卡的媽媽佳代子……

口尼吉哇！

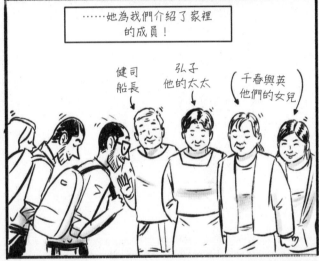

……她為我們介紹了家裡的成員！

健司船長

弘子他的太太

千春與英他們的女兒

接著莉卡帶我們到睡覺用的房子。

太可愛了，這個港邊小屋！

對啊，他們在這裡招待路過的漁民。

哇哇哇！太卡哇依*了！

放下行李後，我們回到莉卡家裡用晚餐！

一個很大的驚喜在等著我們……

*譯按：日語「可愛」之意。

超級豐盛的晚餐！

章魚刺身！

烤貝類……

鰻魚押壽司……

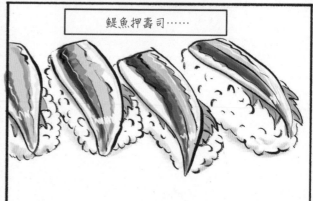

吻仔魚……

螃蟹……

炙燒（tataki）鰹魚刺身……

蔬菜天婦羅……

……全部都要配上啤酒和清酒！

用餐時，我們見到了其他的家庭成員……

晚安！

……還有一位漁民，他捕捉了我們剛剛品嚐的鰹魚！

太棒了！您的鰹魚真的非常地棒！

對啊，我們從來沒吃過這麼好吃的！

幸好有健司的誘餌，我才能捕捉到好的鰹魚！

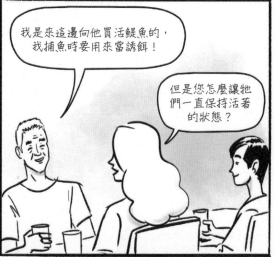

我是來這邊向他買活鰻魚的，我捕魚時要用來當誘餌！

但是您怎麼讓牠們一直保持活著的狀態？

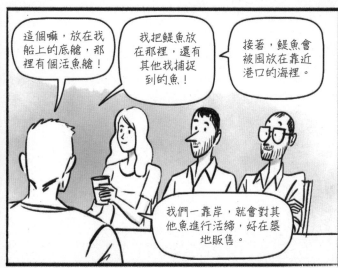

這個嘛，放在我船上的底艙，那裡有個活魚艙！

我把鰻魚放在那裡，還有其他我捕捉到的魚！

接著，鰻魚會被圍放在靠近港口的海裡。

我們一靠岸，就會對其他魚，進行活締，好在築地販售。

那鰹魚，您也是在這裡捕捉的嗎？

啊，不是！鰹魚是一種會遷徙的魚。我會依據季節，在不同的區域捕捉，而這尾來自福島！

啊，是喔？

今晚，您們弄明白了我們所有的捕魚方法！

但是現在，該去睡了……

我們三點半登船！

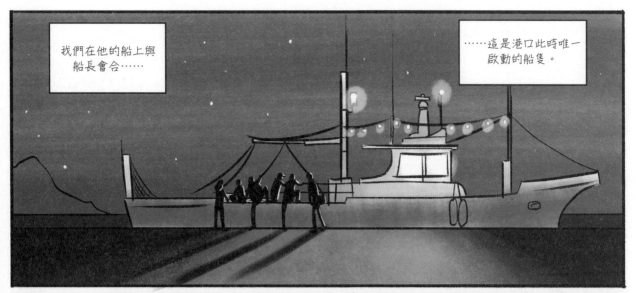

我們在他的船上與船長會合……

……這是港口此時唯一啟動的船隻。

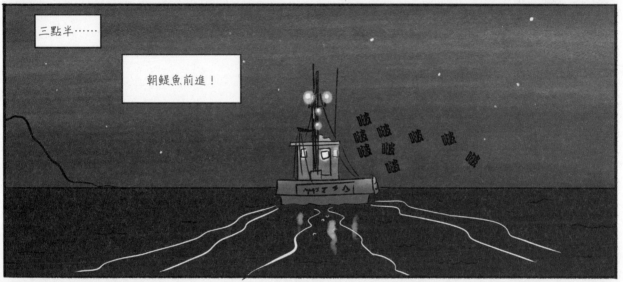

三點半……

朝鰻魚前進！

嘎嘎 嘎嘎 嘎嘎 嘎嘎 嘎嘎 嘎嘎 嘎嘎

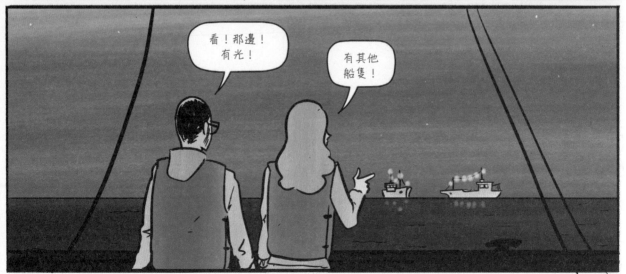

看！那邊！有光！

有其他船隻！

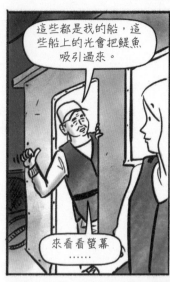

這些都是我的船,這些船上的光會把鯷魚吸引過來。

來看看螢幕......

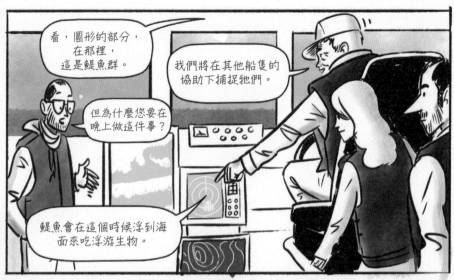

看,圓形的部分,在那裡,這是鯷魚群。

我們將在其他船隻的協助下捕捉牠們。

但為什麼您要在晚上做這件事?

鯷魚會在這個時候浮到海面來吃浮游生物。

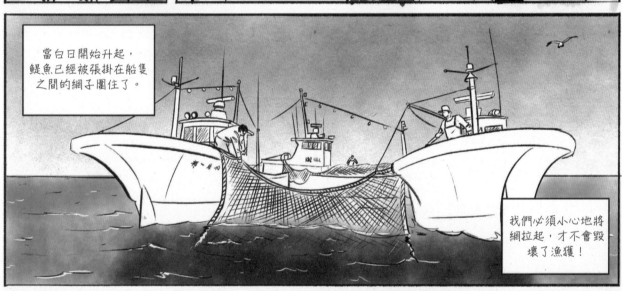

當白日開始升起,鯷魚已經被張掛在船隻之間的網子圍住了。

我們必須小心地將網拉起,才不會毀壞了漁獲!

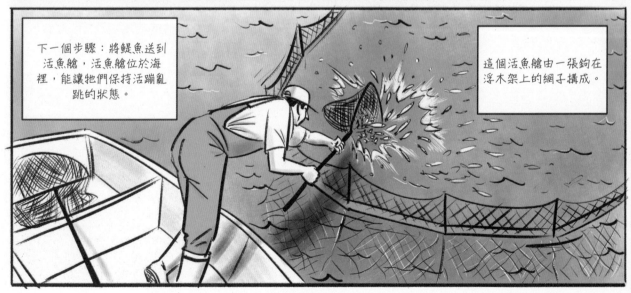

下一個步驟:將鯷魚送到活魚艙,活魚艙位於海裡,能讓牠們保持活蹦亂跳的狀態。

這個活魚艙由一張鉤在浮木架上的網子構成。

在網眼裡，我們也可以找到鱸魚、鯖魚和竹筴魚！

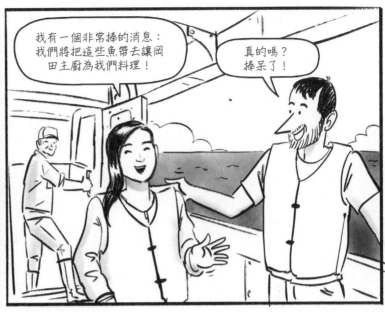

我有一個非常棒的消息：我們將把這些魚帶去讓岡田主廚為我們料理！

真的嗎？棒呆了！

七點，我們開始返回漁港，健司想要給我們看樣東西。

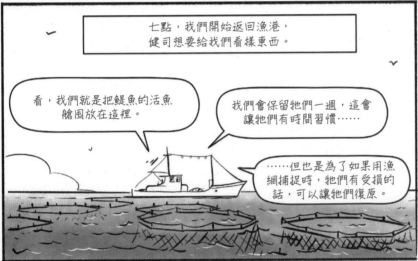

看，我們就是把鯷魚的活魚艙圍放在這裡。

我們會保留牠們一週，這會讓牠們有時間習慣……

……但也是為了如果用漁網捕捉時，牠們有受損的話，可以讓牠們復原。

唉，今天的收穫沒有很好！

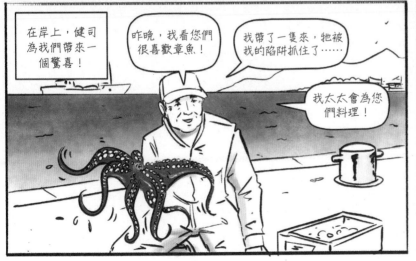

在岸上，健司為我們帶來一個驚喜！

昨晚，我看您們很喜歡章魚！

我帶了一隻來，牠被我的陷阱抓住了……

我太太會為您們料理！

回到家，弘子用粗鹽搓揉了章魚二十分鐘……

這應該非常困難！

……之後放在滾水中烹煮。

稍事休息並用過早餐後，我們啟程回東京，手上提滿了魚，往岡田的餐廳前進。

莉卡，非常謝謝你邀請我們到你家。

我相信我們不會忘記他們的招待和盛情。

鱸魚、鯖魚、竹筴魚……

……還有章魚！

尤其是那麼豐盛的宴席！

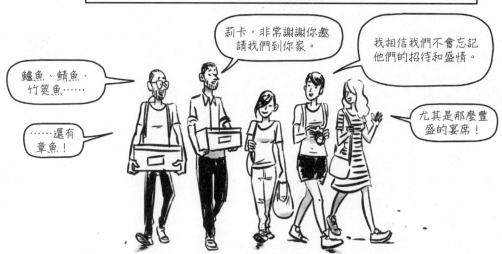

不同於水谷位於東京高檔地段的餐廳，岡田的餐廳開在較為安靜的一角。

到了，就是這裡！

真可愛，幾乎就像是一間時尚的巴黎小餐廳！

餐廳名字是酢飯屋（sumeshiya）？

是的，酢飯（sumeshi）就是「加了醋的飯」。

屋（Ya）就是「餐廳」。

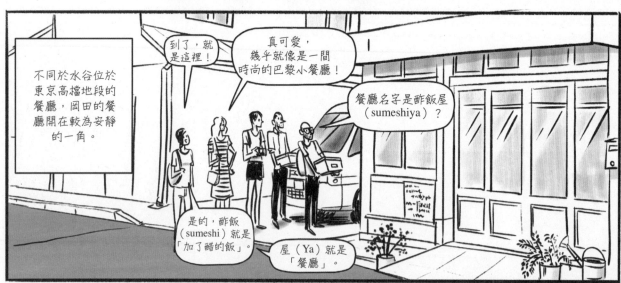

口尼吉哇！

口尼吉哇！

第一眼，我們覺得氣氛非常不同，較為輕鬆自在！

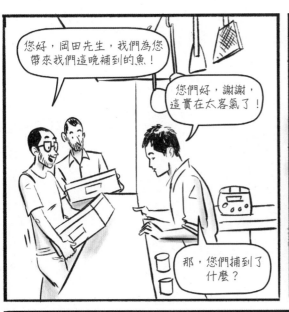

您好，岡田先生，我們為您帶來我們這晚補到的魚！

您們好，謝謝，這實在太客氣了！

那，您們捕到了什麼？

喔，這個嘛，幾乎什麼都有！

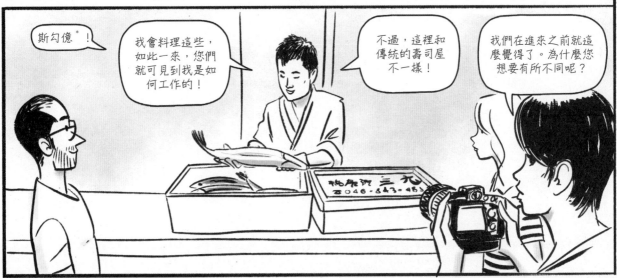

斯勾億*！

我會料理這些，如此一來，您們就可見到我是如何工作的！

不過，這裡和傳統的壽司屋不一樣！

我們在進來之前就這麼覺得了。為什麼您想要有所不同呢？

正宗的壽司，是有些時髦且非常昂貴的，因此較年輕的人無法親近！

就是因為這樣，他們會比較傾向於歐式或中式料理。

所以，我想要開一間更簡單、更親切的餐廳。在這裡，人們能以合理的價格吃到美味的壽司，而且是在一個輕鬆自在的氣氛之下。

給大家喝的綠茶！

*原註：Sugoi，日文「太棒了」之意。

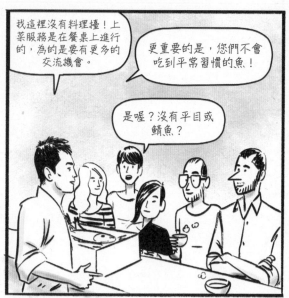

我這裡沒有料理攤！上菜服務是在餐桌上進行的，為的是要有更多的交流機會。

更重要的是，您們不會吃到平常習慣的魚！

是喔？沒有平目或鯖魚？

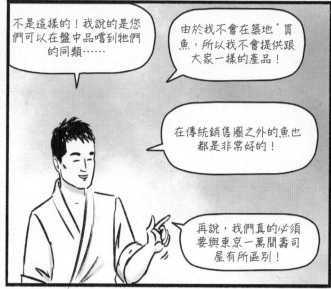

不是這樣的！我說的是您們可以在盤中品嚐到牠們的同類……

由於我不會在築地*買魚，所以我不會提供跟大家一樣的產品！

在傳統銷售圈之外的魚也都是非常好的！

再說，我們真的必須要與東京一萬間壽司屋有所區別！

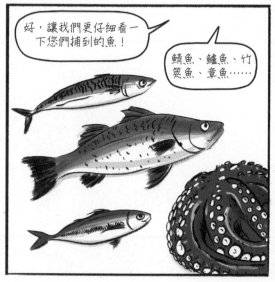

好，讓我們更仔細看一下您們捕到的魚！

鯖魚、鱸魚、竹筴魚、章魚……

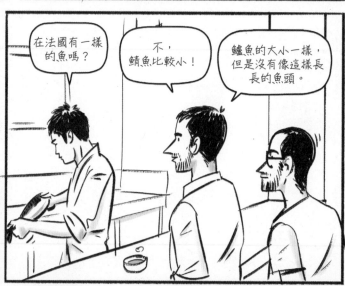

在法國有一樣的魚嗎？

不，鯖魚比較小！

鱸魚的大小一樣，但是沒有像這樣長長的魚頭。

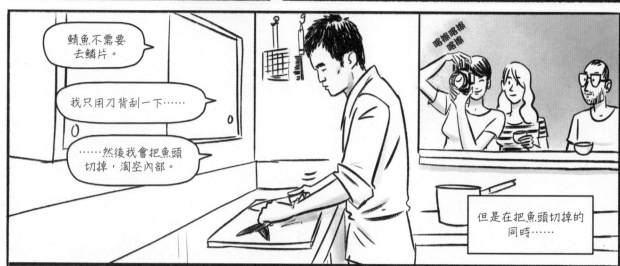

鯖魚不需要去鱗片。

我只用刀背刮一下……

……然後我會把魚頭切掉，淘空內部。

喀擦喀擦喀擦

但是在把魚頭切掉的同時……

*原註：現已被豐洲市場取代。

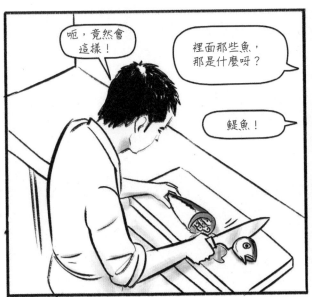

呃，竟然會這樣！

裡面那些魚，那是什麼呀？

鰻魚！

牠這晚的食物！

咯嚓咯嚓咯嚓

我從來沒看過這樣的……

我也沒有！

這將會是很棒的照片！

斯勾～億！

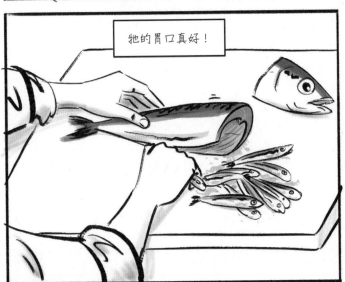

牠的胃口真好！

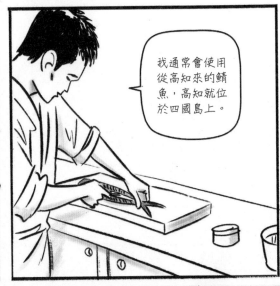

我通常會使用從高知來的鯖魚，高知就位於四國島上。

一捕上來，我們就會把魚淘空……

如此一來，寄生蟲就會留在內臟裡，不會進入魚肉。

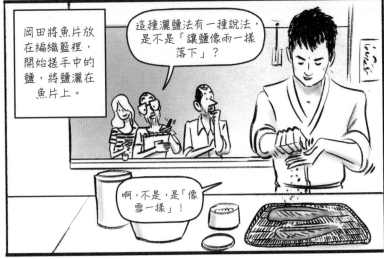

岡田將魚片放在編織籃裡，開始搓手中的鹽，將鹽灑在魚片上。

這種灑鹽法有一種說法，是不是「讓鹽像雨一樣落下」？

啊，不是，是「像雪一樣」！

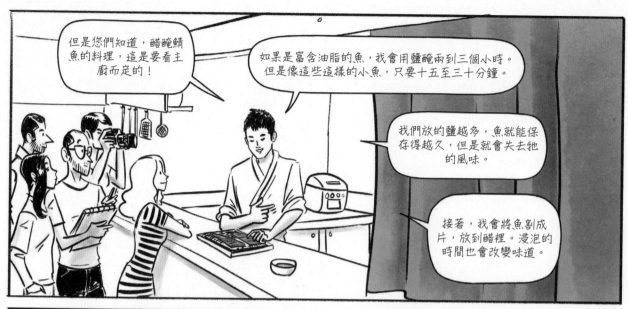

但是您們知道，醋醃鯖魚的料理，這是要看主廚而定的！

如果是富含油脂的魚，我會用鹽醃兩到三個小時。但是像這些這樣的小魚，只要十五至三十分鐘。

我們放的鹽越多，魚就能保存得越久，但是就會失去牠的風味。

接著，我會將魚割成片，放到醋裡。浸泡的時間也會改變味道。

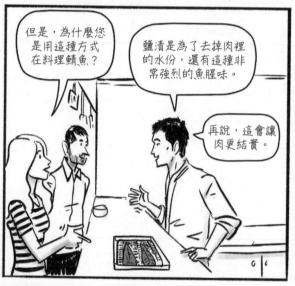

但是，為什麼您是用這種方式在料理鯖魚？

鹽漬是為了去掉肉裡的水份，還有這種非常強烈的魚腥味。

再說，這會讓肉更結實。

至於醋，它會讓魚片有稍微煮過的感覺，為這條已經夠肥潤的魚帶來一點酸味！

之後，我們就可以食用了。但如果能放置一個晚上，那會更好！

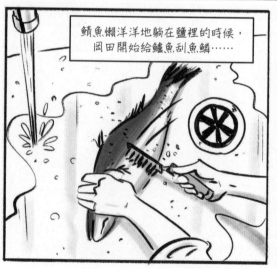

鯖魚懶洋洋地躺在鹽裡的時候，岡田開始給鱸魚刮魚鱗……

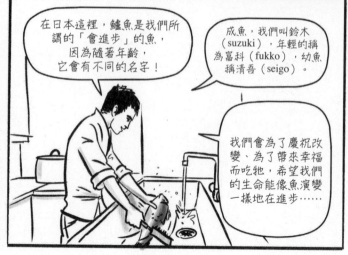

在日本這裡，鱸魚是我們所謂的「會進步」的魚，因為隨著年齡，它會有不同的名字！

成魚，我們叫鈴木（suzuki），年輕的稱為富科（fukko），幼魚稱清吾（seigo）。

我們會為了慶祝改變、為了帶來幸福而吃牠，希望我們的生命能像魚演變一樣地在進步……

去掉鱗片後，岡田將魚放置在銀杏木製的砧板上，魚肉朝外。他從魚尾開始，將刀子穿過魚皮和魚肉之間，割下魚片。

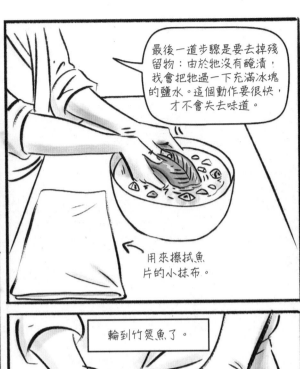

最後一道步驟是要去掉殘留物：由於牠沒有醃漬，我會把牠過一下充滿冰塊的鹽水。這個動作要很快，才不會失去味道。

← 用來擦拭魚片的小抹布。

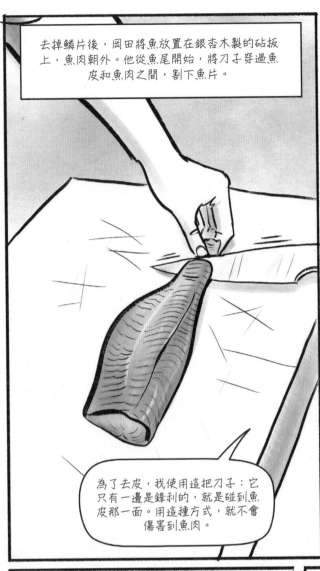

為了去皮，我使用這把刀子：它只有一邊是鋒利的，就是碰到魚皮那一面。用這種方式，就不會傷害到魚肉。

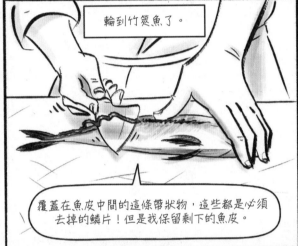

輪到竹莢魚了。

覆蓋在魚皮中間的這條帶狀物，這些都是必須去掉的鱗片！但是我保留剩下的魚皮。

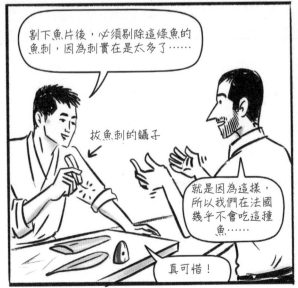

割下魚片後，必須剔除這條魚的魚刺，因為刺實在是太多了……

拔魚刺的鑷子

就是因為這樣，所以我們在法國幾乎不會吃這種魚……

真可惜！

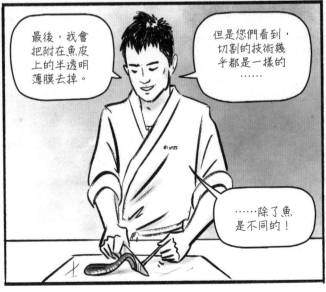

最後，我會把附在魚皮上的半透明薄膜去掉。

但是您們看到，切割的技術幾乎都是一樣的……

……除了魚是不同的！

岡田又拿起鱸魚，將它切成塊狀、刺身……

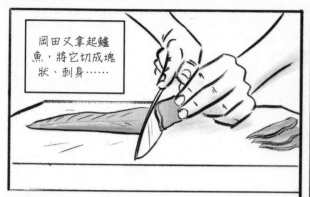

薄片、厚片……

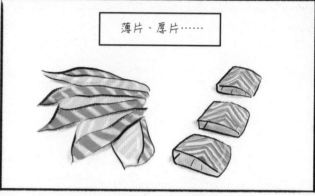

輪到竹筴魚，他在魚皮上劃格子，這會讓我們更容易做成竹筴魚壽司。更重要的是，這樣就更能吸收醬油……

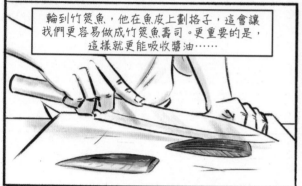

……之後就能做成刺身。

現在，我們可以品嚐這些了！

如果鱸魚新鮮，最好是切成薄片，因為牠的肉是緊實的。相反地，一條已經放了兩天或三天的魚，我們可以切成厚片。

因為竹筴魚較柔嫩，所以即使是剛捕捉上來的，也可以切成較大塊。

我建議您們嚐嚐沾了醬油和沒有沾醬油的，才能感覺到不同之處！

這竹筴魚實在太好吃了！

只要沾一點醬油，這實在太棒了！

話說在法國，我們會把竹筴魚丟到垃圾桶裡……

總之，這鱸魚比法國的更有鮮味！

我啊，這讓我感到絕望……我永遠也不可能在家裡吃到這麼細緻的魚……

你應該要跟我一起去捕魚的！

誰要最後一塊刺身？

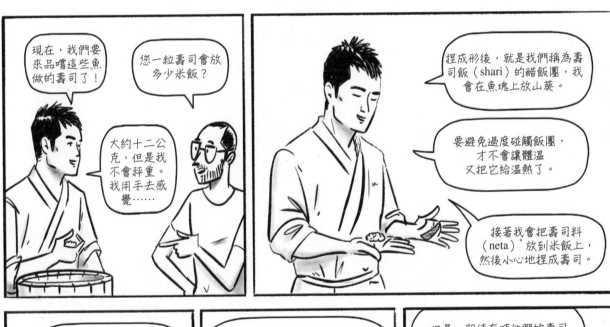

現在，我們要來品嚐這些魚做的壽司了！

您一粒壽司會放多少米飯？

大約十二公克，但是我不會秤重。我用手去感覺……

捏成形後，就是我們稱為壽司飯（shari）的醋飯團，我會在魚塊上放山葵。

要避免溫度碰觸飯團，才不會讓體溫又把它給溫熱了。

接著我會把壽司料（neta）*放到米飯上，然後小心地捏成壽司。

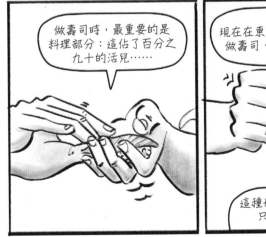

做壽司時，最重要的是料理部分：這佔了百分之九十的活兒……

現在在東京，有一所學校可以學做壽司、捏塑和切魚的方法。

這種形狀，每個人都能捏，只要他努力的話……

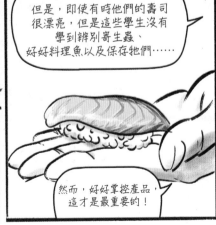

但是，即使有時他們的壽司很漂亮，但是這些學生沒有學到辨別寄生蟲、好好料理魚以及保存牠們……

然而，好好掌控產品，這才是最重要的！

*原註：壽司料指的是放在醋飯團上的任何材料。

61

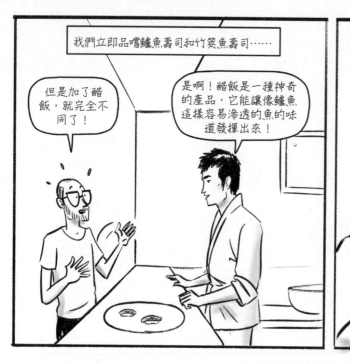

我們立即品嚐鱸魚壽司和竹筴魚壽司⋯⋯

但是加了醋飯，就完全不同了！

是啊！醋飯是一種神奇的產品，它能讓像鱸魚這樣容易滲透的魚的味道發揮出來！

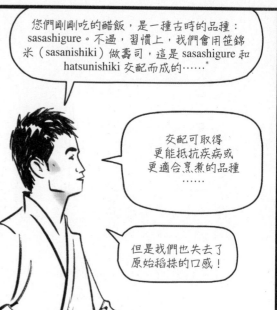

您們剛剛吃的醋飯，是一種古時的品種：sasashigure。不過，習慣上，我們會用笹錦米（sasanishiki）做壽司，這是 sasashigure 和 hatsunishiki 交配而成的⋯⋯*

交配可取得更能抵抗疾病或更適合烹煮的品種⋯⋯

但是我們也失去了原始稻株的口感！

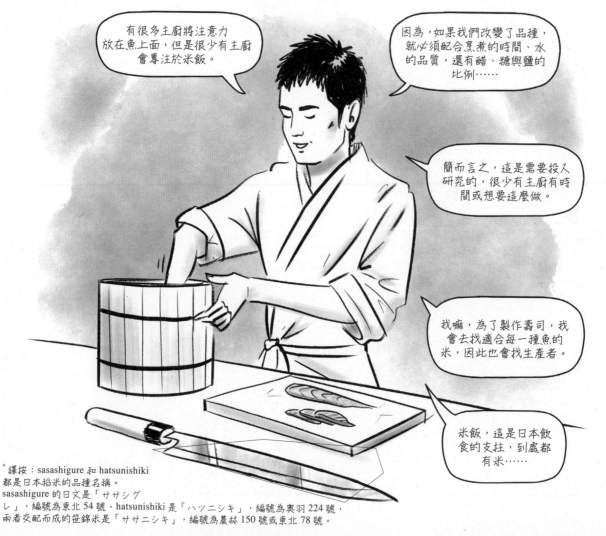

有很多主廚將注意力放在魚上面，但是很少有主廚會專注於米飯。

因為，如果我們改變了品種，就必須配合烹煮的時間、水的品質，還有醋、糖與鹽的比例⋯⋯

簡而言之，這是需要投入研究的，很少有主廚有時間或想要這麼做。

我嘛，為了製作壽司，我會去找適合每一種魚的米，因此也會找生產者。

米飯，這是日本飲食的支柱，到處都有米⋯⋯

*譯按：sasashigure 和 hatsunishiki 都是日本稻米的品種名稱。
sasashigure 的日文是「ササシグレ」，編號為東北 54 號，hatsunishiki 是「ハツニシキ」，編號為奧羽 224 號，兩者交配而成的笹錦米是「ササニシキ」，編號為農林 150 號或東北 78 號。

每戶人家裡都有米……

我們做糕點、麻糬（mochi），
用的是糯米！

我們會喝用米做成的
清酒……

而且我們用米做醋，依據使用的米
和配製方式而有白色、琥珀色、
紅色或黑色的醋！

米醋（komesu）

玄米醋
（genmaisu）

赤醋（akasu）

黑醋（kurozu）

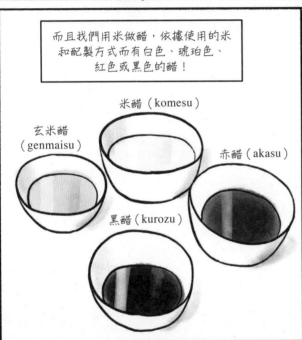

再說，飯（gohan）這個日本字
指的是「煮熟的米」，
但也可以指「餐點」！

我以前不明白米在這
裡有多麼重要！

您知道，幾天前，我們
曾去參觀一處稻田！

啊，真的
嗎？在哪
兒？

坂東那邊，
在茨城縣！

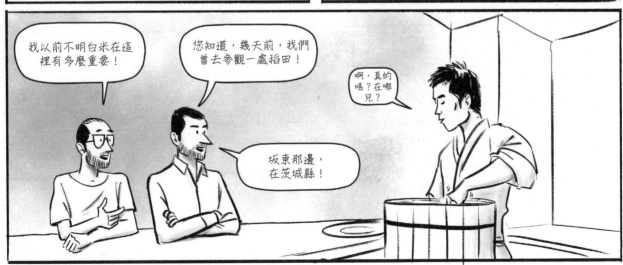

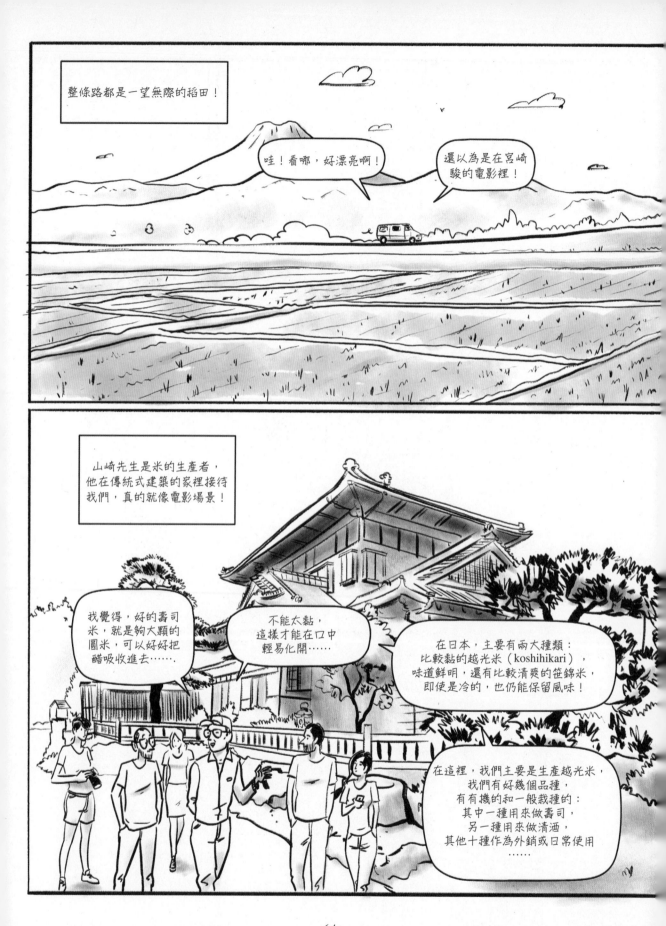

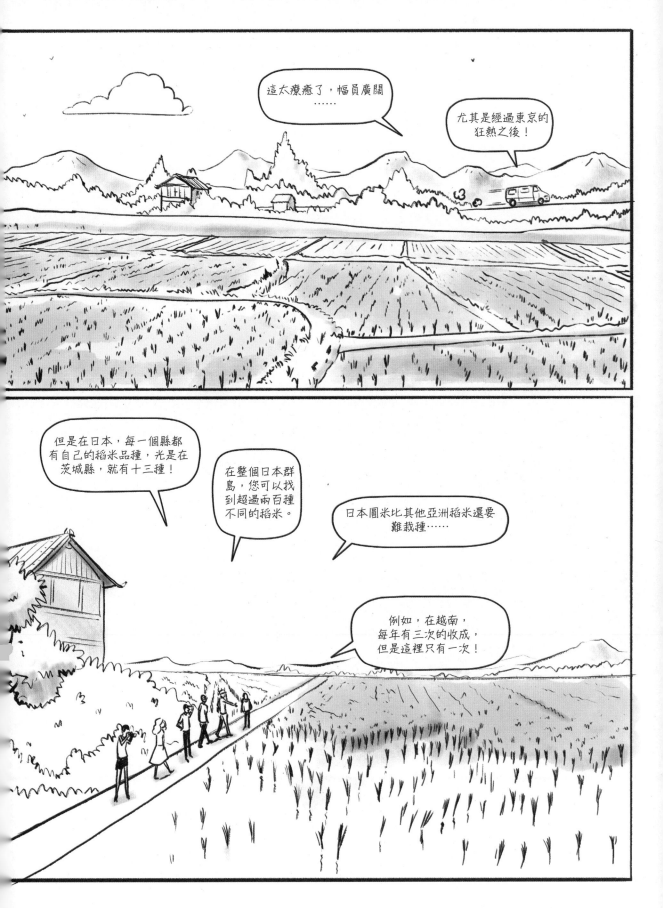

66

在我們敘述的期間，鯖魚在鹽巴裡浸泡了二十分鐘。

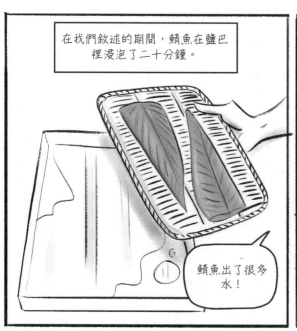

鯖魚出了很多水！

岡田清洗並擦拭它，接著把它浸泡在一個充滿米醋的箱子裡。

我要把它放在這裡二十分鐘。在日本，我們喜歡將它用醋稍微調味一下。

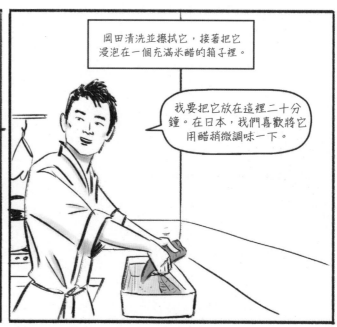

為了讓我們耐心等候，主廚開始料理我們帶來的章魚！

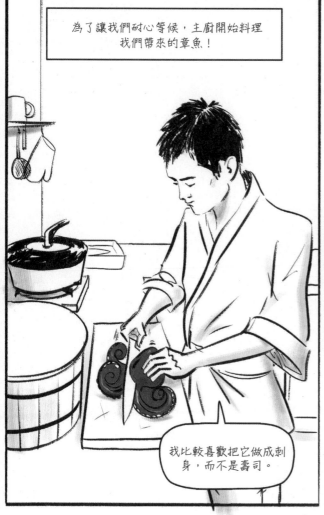

我比較喜歡把它做成刺身，而不是壽司。

我們的八爪章魚已經沒有頭了……

章魚會吃甲殼類、蝦子等，吃的東西不同，牠的味道也會改變。

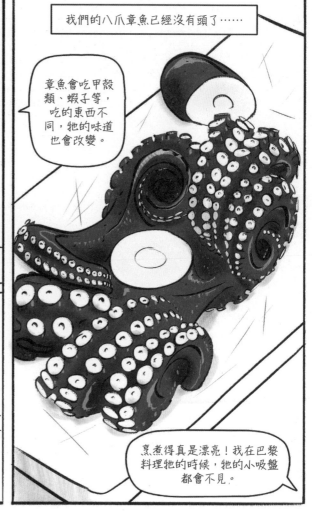

烹煮得真是漂亮！我在巴黎料理牠的時候，牠的小吸盤都會不見。

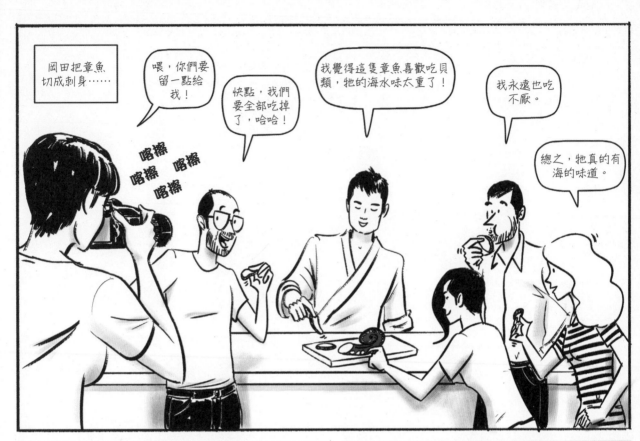

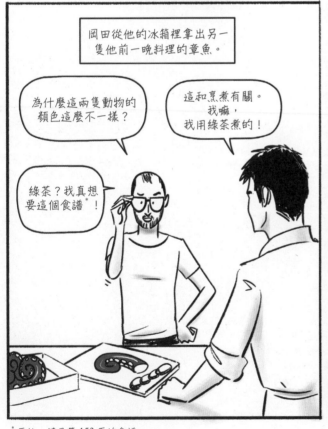

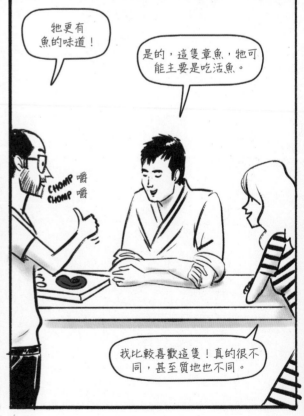

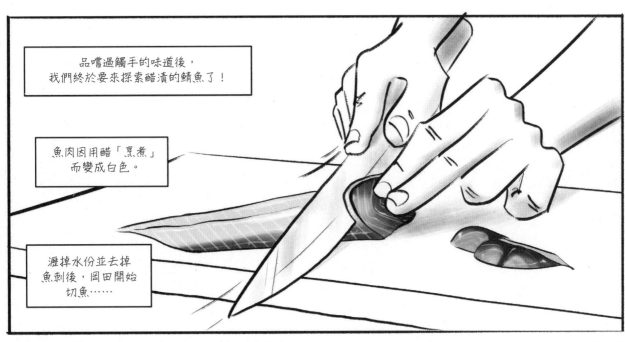

品嚐過觸手的味道後，
我們終於要來探索醋漬的鯖魚了！

魚肉因用醋「烹煮」
而變成白色。

瀝掉水份並去掉
魚刺後，岡田開始
切魚……

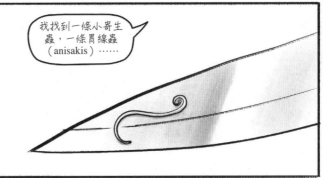

我找到一條小寄生
蟲，一條胃線蟲
（anisakis）……

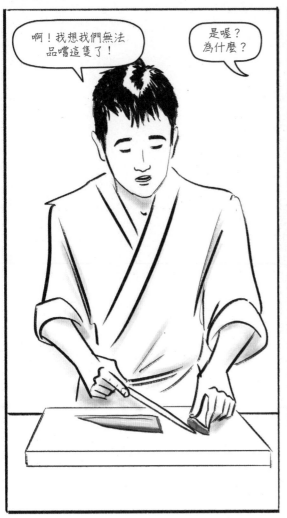

啊！我想我們無法
品嚐這隻了！

是喔？
為什麼？

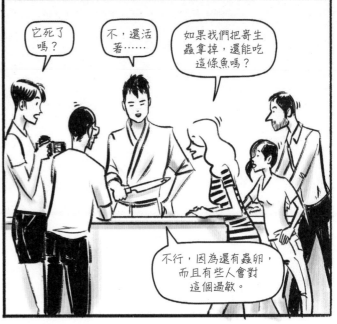

它死了
嗎？

不，還活
著……

如果我們把寄生
蟲拿掉，還能吃
這條魚嗎？

不行，因為還有蟲卵，
而且有些人會對
這個過敏。

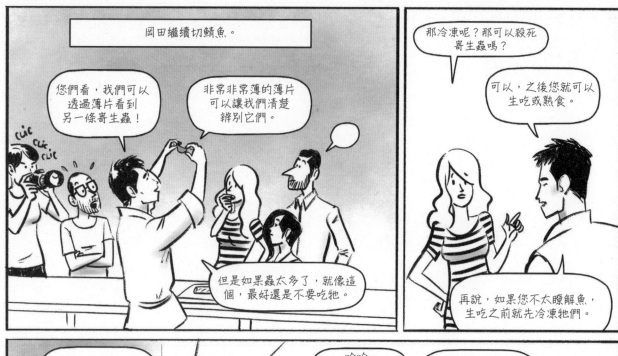

岡田繼續切鯖魚。

您們看，我們可以透過薄片看到另一條寄生蟲！

非常非常薄的薄片可以讓我們清楚辨別它們。

CLIC CLIC CLIC

但是如果蟲太多了，就像這個，最好還是不要吃牠。

那冷凍呢？那可以殺死寄生蟲嗎？

可以，之後您就可以生吃或熟食。

再說，如果您不太瞭解魚，生吃之前就先冷凍牠們。

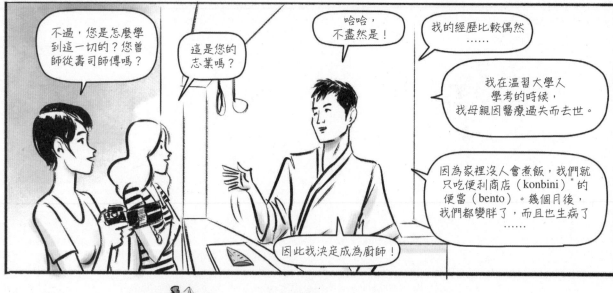

不過，您是怎麼學到這一切的？您曾師從壽司師傅嗎？

這是您的志業嗎？

哈哈，不盡然是！

我的經歷比較偶然……

我在溫習大學入學考的時候，我母親因醫療過失而去世。

因為家裡沒人會煮飯，我們就只吃便利商店（konbini）* 的便當（bento）。幾個月後，我們都變胖了，而且也生病了……

因此我決定成為廚師！

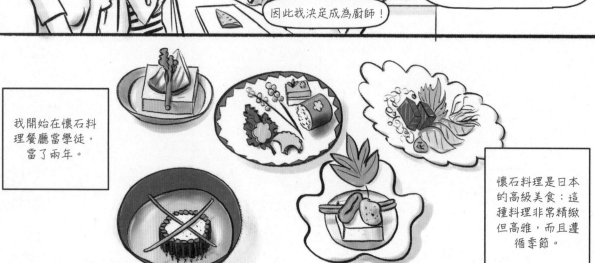

我開始在懷石料理餐廳當學徒，當了兩年。

懷石料理是日本的高級美食：這種料理非常精緻但高雅，而且遵循季節。

* 原註：每天都營業的小超市。

70

然後我進入江戶前壽司屋（sushyia Edomae），我以為這比懷石料理簡單，但是我錯了！

相反的，我發現了深入學習壽司的可能性。總之，這依舊是非常新穎的東西！

說到壽司，我們想到的是醋飯、魚薄片。但是烹煮材料的可能性有好幾種：生食、醃漬、煮熟或燒烤。

簡而言之，我很喜歡。而且我繼續當了五年的學徒。

由於我學過懷石料理，這讓我能採用各種變化。我可以探索新的方法，因為我有壽司屋以外的其他經驗！

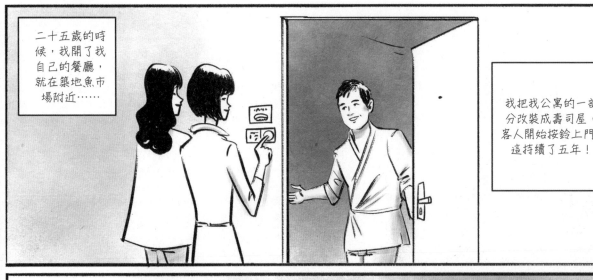

二十五歲的時候，我開了我自己的餐廳，就在築地魚市場附近……

我把我公寓的一部分改裝成壽司屋，客人開始按鈴上門。這持續了五年！

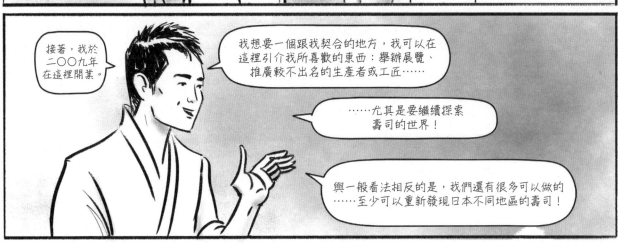

接著，我於二〇〇九年在這裡開業。

我想要一個跟我契合的地方，我可以在這裡引介我所喜歡的東西：舉辦展覽、推廣較不出名的生產者或工匠……

……尤其是要繼續探索壽司的世界！

與一般看法相反的是，我們還有很多可以做的……至少可以重新發現日本不同地區的壽司！

不同地區的壽司？

這有點像是我的嗜好。跟我來，我拿本雜誌給您們看！

啊，找到了！

就是這個，這些地方性壽司是在節慶或婚禮上吃的。起初，壽司非常巨大，必須將它切成一塊塊的。後來，我們將它改良成比較容易食用的樣子。

這是借飯壽司（mamakari sushi），採用鯡魚的一個品種，是岡山地區的特產，在日本其他地方較鮮為人知。我們會將這種魚從側邊剖開，用醋醃漬，裝飾在醋飯團上。

「借飯」的意思很有趣，這是一個組合字，指的是「借米飯」，因為這種魚實在是太好吃了，所以我們會忍不住去跟鄰居借米飯來做成壽司……

而這個，這跟壓製的押壽司是同一類型。

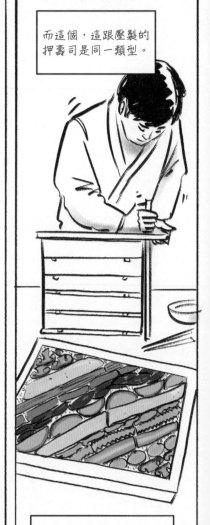

但是它灑滿了不同的材料。

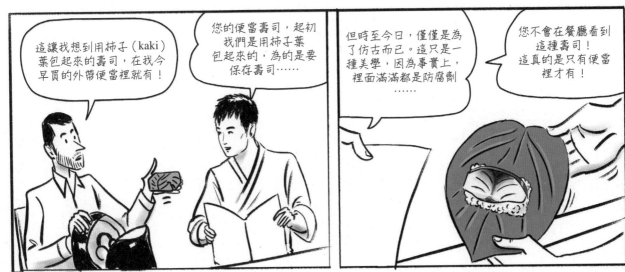

這讓我想到用柿子（kaki）葉包起來的壽司，在我今早買的外帶便當裡就有！

您的便當壽司，起初我們是用柿子葉包起來的，為的是要保存壽司……

但時至今日，僅僅是為了仿古而已。這只是一種美學，因為事實上，裡面滿滿都是防腐劑……

您不會在餐廳看到這種壽司！這真的是只有便當裡才有！

總之，我迫不及待今晚要在您這裡吃晚餐了！

我希望我們能品嚐到不同的壽司，還有所有您展示給我們看的！

哈哈！這個啊，您們等一下就能看到了！

再說，我必須跟各位說再見了，我要去跟我兄弟一起備料了。

等待的同時，我們到附近散步……

點心時間到了，有人想要柿葉包的壽司嗎？

不要，謝謝你，大衛……

我們才不要你的壽司，都是防腐劑！

哈哈哈！

晚上八點整，我們回來了！

餐廳裡滿滿都是人……

晚安！

氣氛非常熱絡，與水谷的隆重非常不同。

那位女士請我們脫鞋。

嗯？

是的，有點像是在日本房子裡！

哇啦啦，還好這晚去捕魚後，我們有沖個澡。

來日本最好不要穿有破洞的襪子……

然後你們要穿上拖鞋。

嘿，你們小聲點。不過後面那裡，有一位演過北野武（Kitano）電影的演員！

哪裡？哪裡？

不是說要小聲點嗎？

岡田來跟我們介紹菜單。

這是一份只有壽司搭配清酒的菜單。

您們看，充滿了可探索之事物！

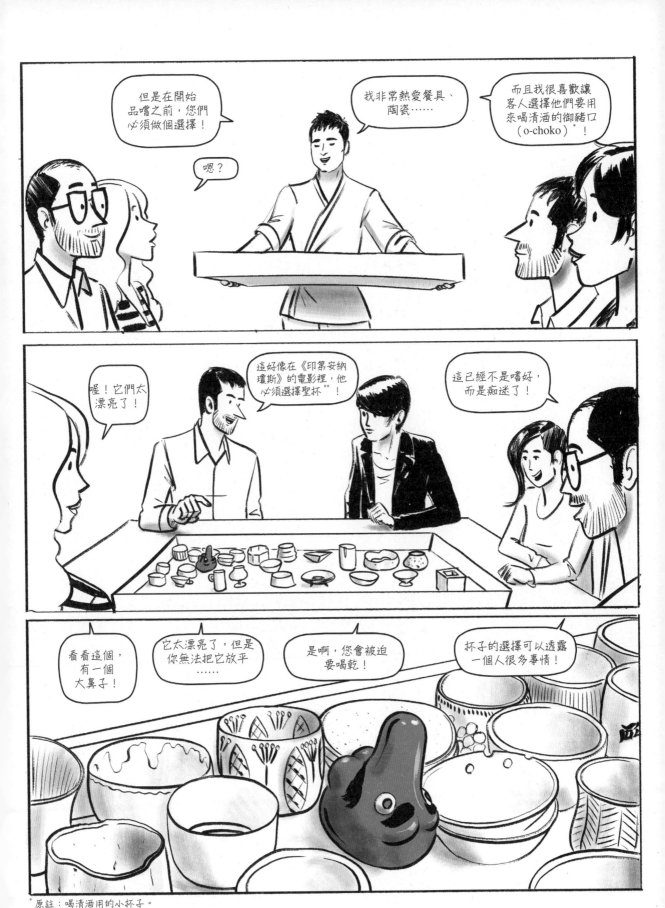

* 原註：喝清酒用的小杯子。

** 譯按：《印第安納瓊斯》是喬治・盧卡斯（George Lucas）的系列冒險電影。在《聖戰奇兵》（Indiana Jones and the Last Crusade）這部續集裡，瓊斯父子在納粹的威脅下尋找傳說中具有神奇力量的聖杯，並被迫在各式各樣的杯子中挑出真正的聖杯。

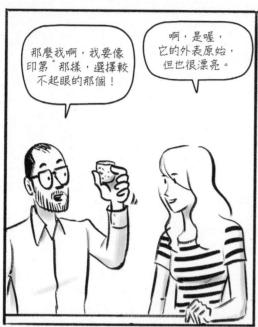

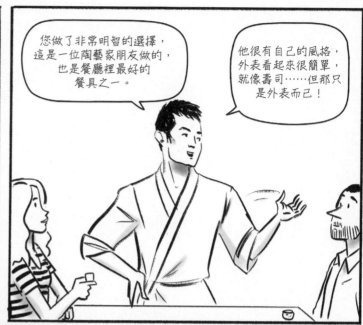

我父親也是陶藝家，是他把對這份職業的渴望傳給我的。

我在將近二十年前開始做這行。那時我十八歲。

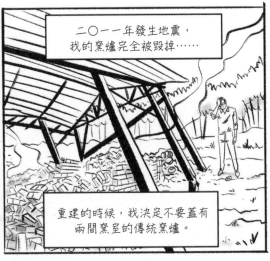

二〇一一年發生地震，我的窯爐完全被毀掉……

重建的時候，我決定不要蓋有兩間窯室的傳統窯爐。

正常來說，第一間窯室用來燒火，第二間用來燒製我創造的陶瓷。

現在，兩間窯室合而為一，而灰爐也會黏住。

這為它們帶來某種質地，粗糙的感覺與我的原始和極簡風格完美融合在一起。

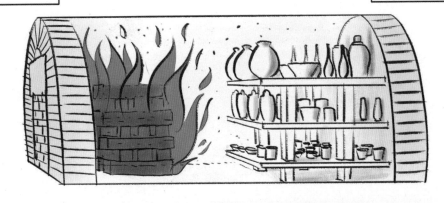

火一旦生起，我們就會在窯口前方築起這道磚牆，把窯爐封起來。溫度可高達攝氏一千兩百八十度。

我會和一位朋友一起輪流維持火力，這要連續燒一個禮拜！

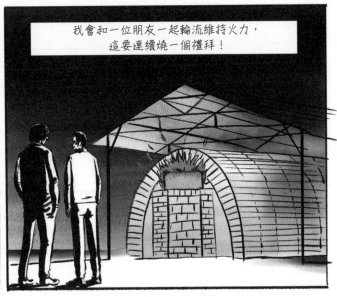

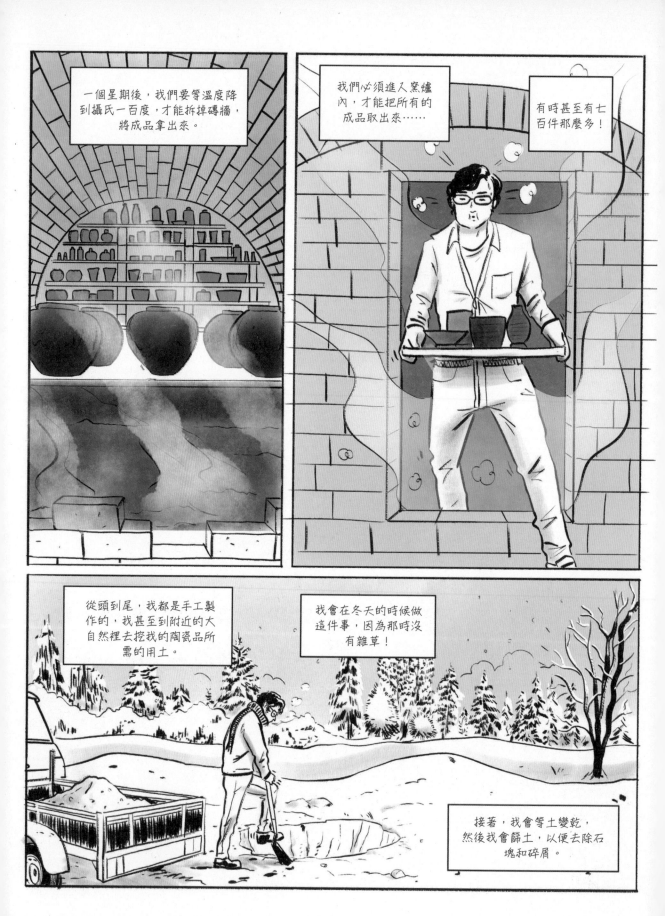

我在窯爐邊的工作室裡處理土。

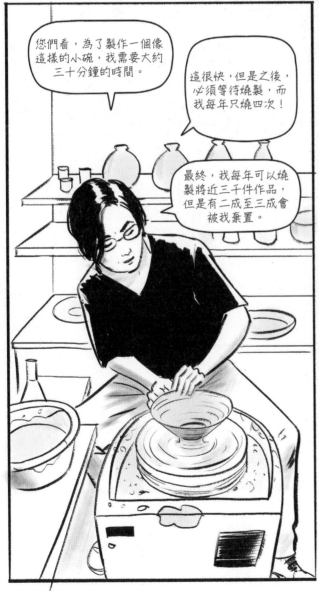

您們看，為了製作一個像這樣的小碗，我需要大約三十分鐘的時間。

這很快，但是之後，必須等待燒製，而我每年只燒四次！

最終，我每年可以燒製將近三千件作品，但是有二成至三成會被我棄置。

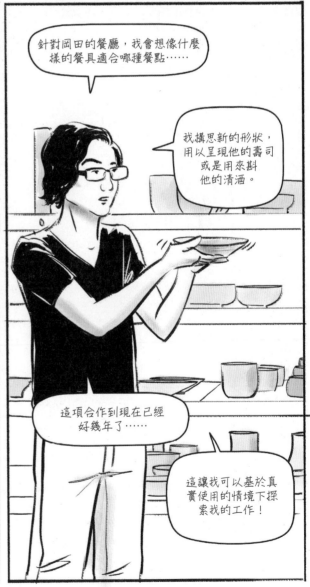

針對岡田的餐廳，我會想像什麼樣的餐具適合哪種餐點……

我構思新的形狀，用以呈現他的壽司或是用來斟他的清酒。

這項合作到現在已經好幾年了……

這讓我可以基於真實使用的情境下探索我的工作！

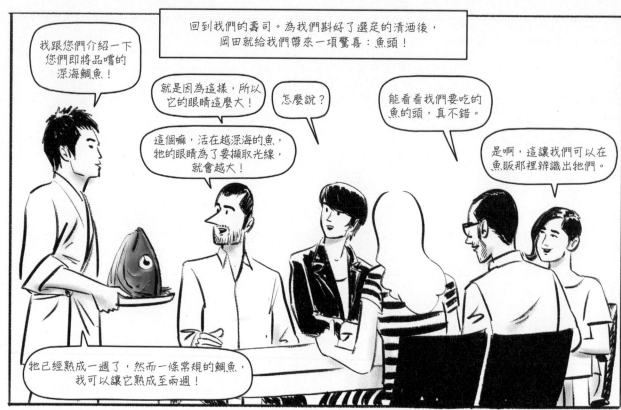

回到我們的壽司。為我們斟好了選定的清酒後，岡田就給我們帶來一項驚喜：魚頭！

我跟您們介紹一下您們即將品嚐的深海鯛魚！

就是因為這樣，所以它的眼睛這麼大！

怎麼說？

能看看我們要吃的魚的頭，真不錯。

這個嘛，活在越深海的魚，牠的眼睛為了要擷取光線，就會越大！

是啊，這讓我們可以在魚販那裡辨識出牠們。

牠已經熟成一週了，然而一條常規的鯛魚，我可以讓它熟成至兩週！

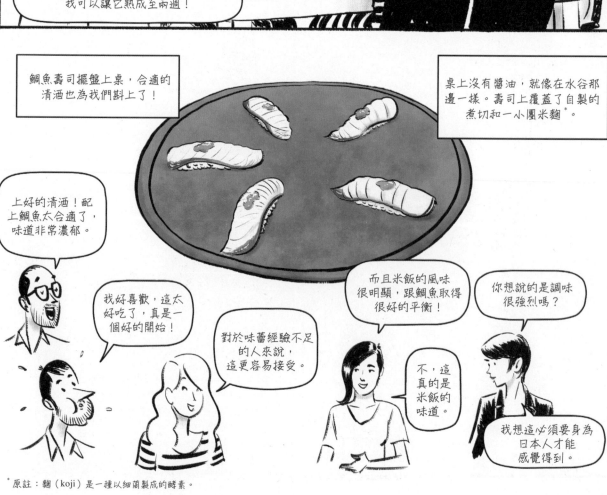

鯛魚壽司擺盤上桌，合適的清酒也為我們斟上了！

桌上沒有醬油，就像在水谷那邊一樣。壽司上覆蓋了自製的煮切和一小團米麴 *。

上好的清酒！配上鯛魚太合適了，味道非常濃郁。

我好喜歡，這太好吃了，真是一個好的開始！

對於味蕾經驗不足的人來說，這更容易接受。

而且米飯的風味很明顯，跟鯛魚取得很好的平衡！

你想說的是調味很強烈嗎？

不，這真的是米飯的味道。

我想這必須要身為日本人才能感覺得到。

* 原註：麴（koji）是一種以細菌製成的酵素。

接著是水章魚壽司，水章魚（mizutako）是一種巨大的章魚，甚至可以長到十公尺！

上面有幾滴檸檬和一些鹽粒。

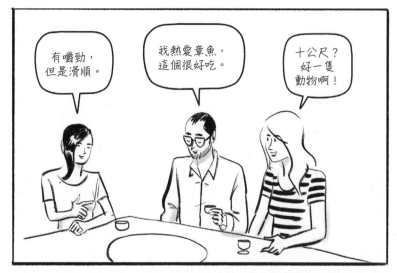

有嚼勁，但是滑順。

我熱愛章魚，這個很好吃。

十公尺？好一隻動物啊！

這頓飯才剛開始而已，但這真是大發現！如果說水谷是令人難以置信的精緻，那麼岡田的壽司就更令人印象深刻，而且也許對我們來說更能理解。

女侍為我們斟上甲州葡萄酒（koshu），這是一種深琥珀色的清酒，像威士忌般陳年釀造，是用來配鯊魚壽司的！

這是藍鯊的一種，像鯖魚一樣會用醋去醃漬。

這個您們在築地是找不到的。這是為我用釣線釣的。

這種魚非常少用於壽司……您是如何學會料理牠的？

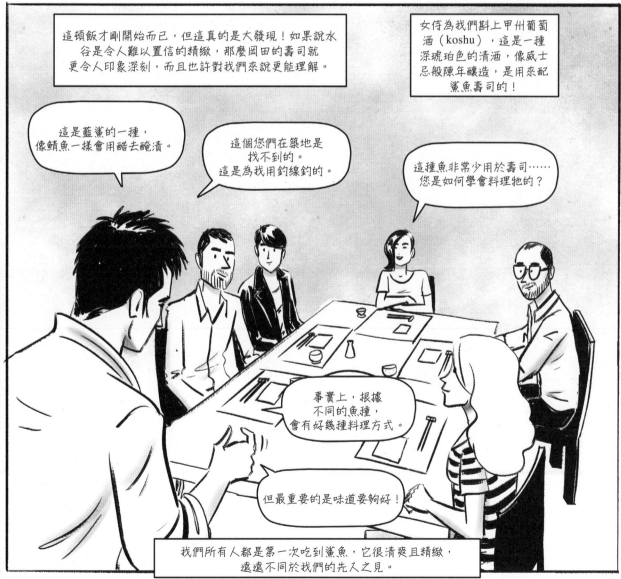

事實上，根據不同的魚種，會有好幾種料理方式。

但最重要的是味道要夠好！

我們所有人都是第一次吃到鯊魚，它很清爽且精緻，遠遠不同於我們的先入之見。

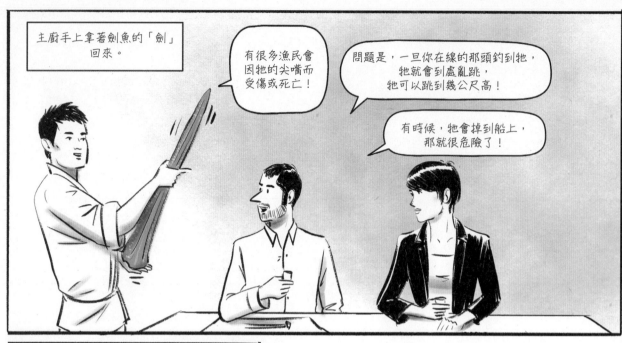

主廚手上拿著劍魚的「劍」回來。

有很多漁民會因牠的尖嘴而受傷或死亡！

問題是，一旦你在線的那頭釣到牠，牠就會到處亂跳，牠可以跳到幾公尺高！

有時候，牠會掉到船上，那就很危險了！

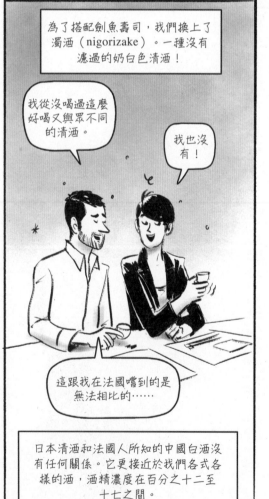

為了搭配劍魚壽司，我們換上了濁酒（nigorizake）。一種沒有濾過的奶白色清酒！

我從沒喝過這麼好喝又與眾不同的清酒。

我也沒有！

這跟我在法國嚐到的是無法相比的……

日本清酒和法國人所知的中國白酒沒有任何關係。它更接近於我們各式各樣的酒，酒精濃度在百分之十二至十七之間。

又是一個我吃壽司時從未吃過的魚……

箭魚的紋狀肉在煮切醬油＊中醃漬了數小時，這種醬汁與主廚上菜時，用於其他壽司的調味料是相同的。

＊原註：一種以醬油、味醂和清酒為基底的調味料。

這頓飯在魚頭、壽司和清酒之間繼續下去！

視覺上的小驚喜，用味噌（miso）和溜醬油（tamari）醃漬過的阿古屋（akoya）牡蠣壽司。這種貝類產出了日本最美麗的珍珠。

接著是大耳馬鮫壽司，這是鯖魚的一個品種。

魚用焊槍烤過，搭配的是一種未消毒的清酒。

我超愛這種烤過的味道！

而且這和我所知道的鯖魚壽司完全不同。

此外，它與清酒非常搭配！

主廚為我們帶來一個奇怪的拖盤……

我喜歡嘗試新的東西！

這是有黃旗魚、棕色蘑菇、生菜和無花果醬的壽司漢堡。

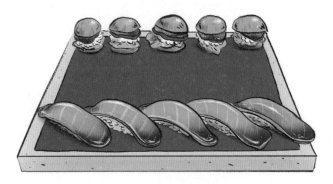

接著是浸泡在醬油和味醂的混合液之中。

還要將沸水淋在魚片上，把外部煮熟，並阻絕蛋白質。

旁邊是黃旗魚壽司。

雖然是同樣的魚，但是用湯霜漬物（yushimo zuke）的手法料理的！

這讓醃漬過的魚口味更好：快速烹煮能阻止醬料進入纖維內部。

現在，您們喝這清酒來配這些壽司……

太棒了，又是清酒！

我的天啊，又是清酒！

一顆紅通通的怪頭出現在桌上！

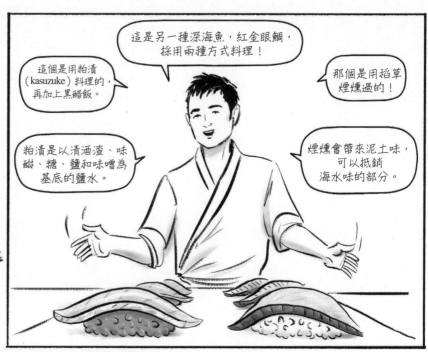

這是另一種深海魚，紅金眼鯛，採用兩種方式料理！

這個是用粕漬（kasuzuke）料理的，再加上黑醋飯。

那個是用稻草煙燻過的！

粕漬是以清酒渣、味醂、糖、鹽和味噌為基底的鹽水。

煙燻會帶來泥土味，可以抵銷海水味的部分。

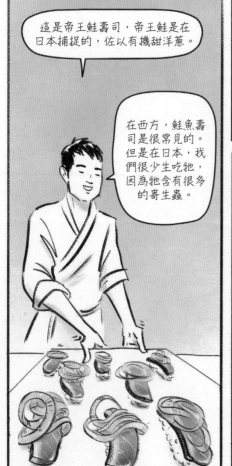

這是帝王鮭壽司，帝王鮭是在日本捕捉的，佐以有機甜洋蔥。

在西方，鮭魚壽司是很常見的。但是在日本，我們很少生吃牠，因為牠含有很多的寄生蟲。

較不那麼常見的，牛肉壽司佐柬埔寨的胡椒！

驚喜是很徹底的！但我還是有所疑惑……

我買了一隻全牛，牠叫做陳醋飯屋（sumeshiya chan）。去年將牠宰殺後，我冷凍了有一噸之多的肉。

傳統上，我們不會使用肉類，但是我很喜歡做實驗！

好了，開動了……

肉是烤過的，上面有非常香的胡椒磨粒！

那麼，你覺得這個如何？

……

咪亞　咪亞

你不想要把你的給我嗎？

在有點混雜但有趣的一系列壽司中，這頓飯繼續來到卷壽司本身。

乾瓢（kanpyô）卷壽司。乾瓢是一種切成小薄片的乾燥瓢瓜。岡田把它跟醬油、糖、清酒和味醂一起煮了很久。

納豆（nattô）卷壽司，這對我們這些西方味蕾來說太特別了：發酵的黃豆，質地黏黏的，帶著有點（太過）強烈的乳酪味道……

如果主廚把卷壽司捲起來，那麼在送上桌之前還有您們食用這段時間，海苔就會軟掉了……

像這樣，它就會脆脆的，就是這樣才好吃！

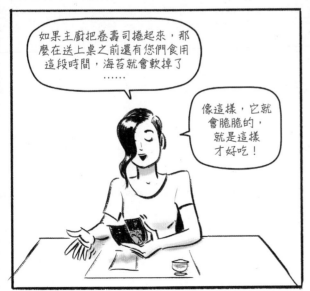

你是怎麼捲的？

不需要捲。你只要用手指把它折起來就好了，像這樣！

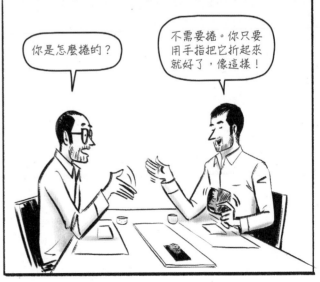

哇喔，納豆，這好特別……

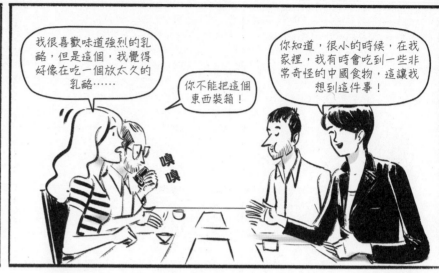

我很喜歡味道強烈的乳酪，但是這個，我覺得好像在吃一個放太久的乳酪……

你不能把這個東西裝箱！

你知道，很小的時候，在我家裡，我有時會吃到一些非常奇怪的中國食物，這讓我想到這件事！

嗅嗅

來到今晚最後一道壽司煮穴子（ni anago）。

將海鰻與少許柚子一起放在一種甜甜鹹鹹的醬汁中煮成的。

鰻魚是在對馬捕捉的，對馬是一個靠近韓國的島嶼。

喔，太好吃了，這種醬汁！

而柚子喚醒了鰻魚富含油脂的那部分！

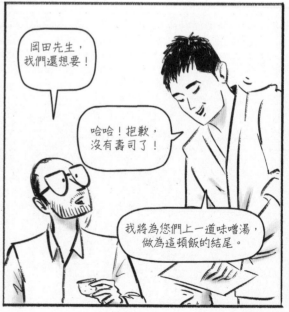

岡田先生，我們還想要！

哈哈！抱歉，沒有壽司了！

我將為您們上一道味噌湯，做為這頓飯的結尾。

86

這是白味噌、鯖魚和碎韭蔥煮成的湯。

湯是在餐點結束之時，用來清潔您的味蕾的。

我們不會再為您們斟清酒，因為我們不會將液體混在一起。

湯是熱的，清爽、有海水味。

謝謝，我們非常喜歡壽司，而且再一次對清酒有了新發現！

我很高興新朋友能欣賞我選擇的清酒！

喝過清酒後，能以讓人提神的飲品舒適地作為結束，感覺很好。

這正好，大衛，明天我們就是要去拜訪一位清酒製造商！

我正希望這不會比拜訪築地還要早！

我們早上七點十五分必須在車站集合！

哎呀，喝了這些清酒，明早就會頭疼了！

謝謝您們從那麼遠的地方來！

謝謝，岡田先生，很高興能認識您！

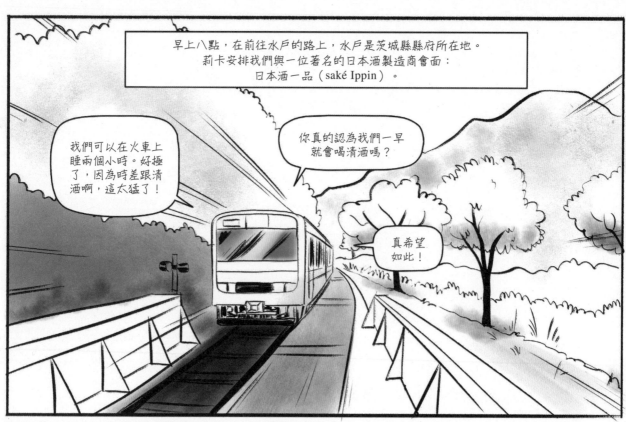

早上八點，在前往水戶的路上，水戶是茨城縣縣府所在地。
莉卡安排我們與一位著名的日本酒製造商會面：
日本酒一品（saké Ippin）。

我們可以在火車上睡兩個小時。好極了，因為時差跟清酒啊，這太猛了！

你真的認為我們一早就會喝清酒嗎？

真希望如此！

十點準時抵達水戶車站！

我以為會在一個外省小車站下車……

好大！

是的，好好跟著我，才不會走散啊。

喔，你看，湯米·李·瓊斯（Tommy Lee Jones）拍的飲料廣告！

他看起來真的很親切！

PREMIUM BOSS

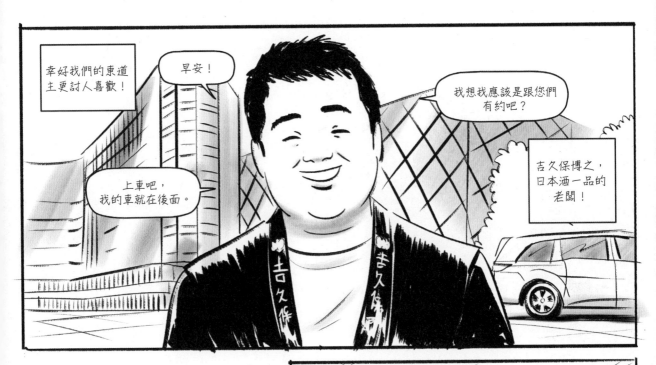

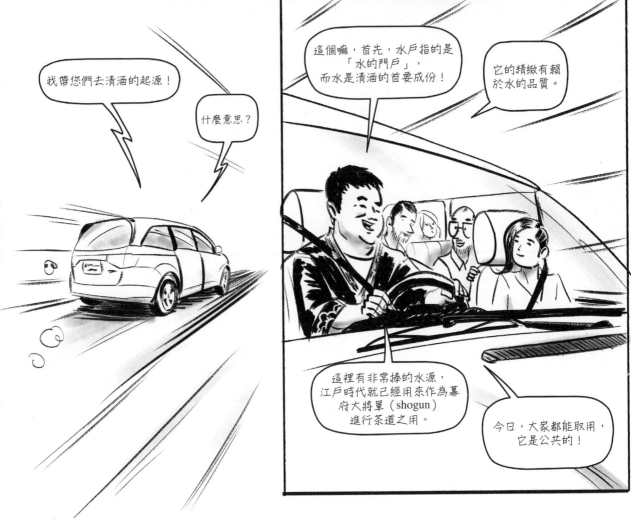

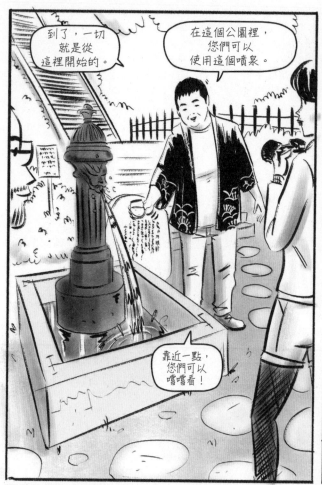

到了，一切就是從這裡開始的。

在這個公園裡，您們可以使用這個噴泉。

靠近一點，您們可以嚐嚐看！

它真的好喝！

你看，人們真的會來把整箱的空瓶子裝滿！

當然，因為這是免費的！

我的家族製造清酒已經有兩百三十年的歷史了，我是承傳下來的第十二代！

在這之前，我們的祖先是米的批發商。

而米是清酒的第二成份！

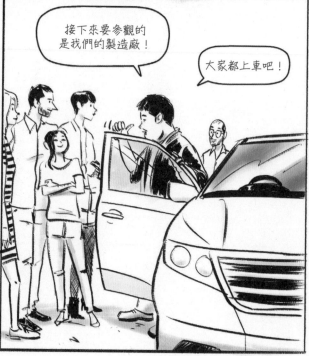

接下來要參觀的是我們的製造廠！

大家都上車吧！

90

我在這裡工作有二十年了。

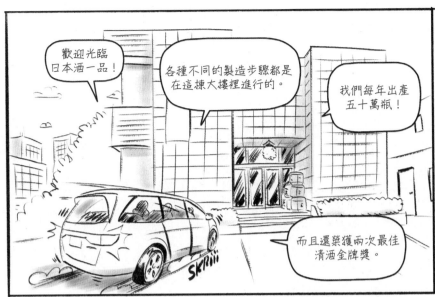

歡迎光臨日本酒一品！

各種不同的製造步驟都是在這棟大樓裡進行的。

我們每年出產五十萬瓶！

而且還榮獲兩次最佳清酒金牌獎。

日本清酒是一種飲品，酒精濃度約在百分之十五左右，以米為基底，用燜和發酵的方式釀造而成。

就像我跟您們說過的，它的品質取決於水，但也取決於米與其磨除的程度。

穀子被磨得越多，我們就越接近充滿澱粉的核心，清酒也就越佳！

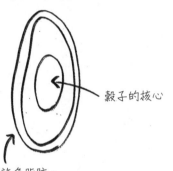

穀子的核心

外殼含有許多脂肪，味道不是很好。

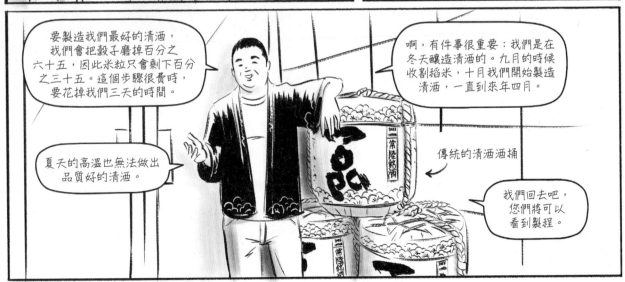

要製造我們最好的清酒，我們會把穀子磨掉百分之六十五，因此米粒只會剩下百分之三十五。這個步驟很費時，要花掉我們三天的時間。

啊，有件事很重要：我們是在冬天釀造清酒的。九月的時候收割稻米，十月我們開始製造清酒，一直到來年四月。

夏天的高溫也無法做出品質好的清酒。

傳統的清酒酒桶

我們回去吧，您們將可以看到製程。

91

# 製造清酒的

## ① 磨除

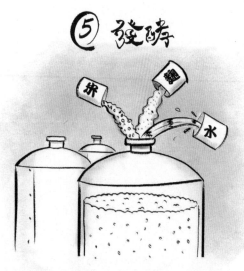

米一運抵造酒廠，就會用機器以摩擦方式進行磨除處理。磨除後的米粒非常乾燥，因此必須靜置三週，讓米能吸收周圍空氣裡的濕氣。

## ② 洗米

下一個步驟：用泉水洗米，以便去掉磨除的殘渣。穀子被磨掉得越多，吸水的速度就快，因此浸泡的時間會就越短。

## ⑤ 發酵

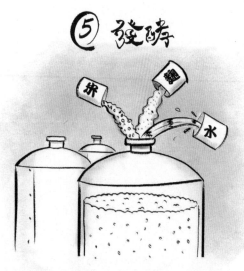

我們將被稱為「酒母」的東西混入大桶子內，「酒母」由麴、其餘蒸熟的米、水、酵母，通常還有乳酸混合而成。麴會將澱粉轉換成糖分，而酵母會將糖分轉變成酒精。這整個會形成一種湯液，我們會讓它發酵一個月。

## ⑥ 搾酒

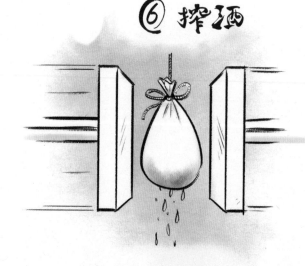

發酵結束後，清酒就幾乎快要完成了。我們將米放入袋中壓搾，以便汲取清酒。剩下的東西（碎米粒）就稱為酒粕（sake kasu）或「酒渣」，經常用於烹煮，就像我們在岡田主廚那邊看到的一樣。

# 各項步驟

## ③ 蒸米

接著我們用泉水慢慢蒸米，以便為發酵步驟作準備。
蒸好後，米會非常黏稠：裡面柔軟，外面結實。

## ④ 麴

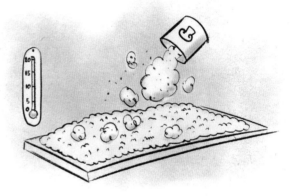

將大約百分之三十煮好的米移放至麴室（kojimuro）
裡數日。麴室是一個很特別房間，溫度和濕度在此
都會受到控制。在那裡，我們會用手將米分散在一
張大桌子上並灑上麴菌，這種真菌會將米的澱粉轉
變成糖分，成品就叫做麴。

## ⑦ 過濾

來到最後一個步驟：將清酒過濾、消毒，接著
讓它在桶內熟成六個月。也有未過濾或未消
毒、或甚至這兩道手續都沒有的清酒。

## ⑧ 裝瓶

一旦裝瓶之後，當年就可飲用：超過當年，通
常就會失去香氣。它很脆弱，所以必須保存在
陰暗、恆溫之處，通常會放在涼爽的地方。

現在，我將向您們解釋各式各樣不同種類的清酒。

我們會根據用米的品質、磨除的比例、添加的酒精含量（或沒有添加）來為高級清酒分類。

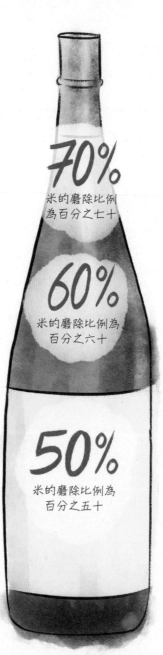

## 本釀造清酒

添加了酒精

## 本釀造

這是一種在過濾之前添加了少量蒸餾酒精的純米酒，這能強化香氣。這是最常飲用的優質清酒。

## 吟釀

以磨除四成以上的米製成，這使它更為精緻、花香味濃。

## 大吟釀

這是吟釀的延伸，以磨除了五成的米製成。這是優質清酒系列中最精緻、最高級的一支，精鍊且味道複雜。

## 生酒

指的是所有未經消毒的清酒，不分類別。它是最脆弱的，必須保存在陰涼的地方，開瓶後必須儘速飲用。

**70%**
米的磨除比例為百分之七十

**60%**
米的磨除比例為百分之六十

**50%**
米的磨除比例為百分之五十

## 純米酒清酒

未添加酒精

## 純米酒

這是天然的清酒，沒有添加酒精，磨除比例未規定，但通常很高，因而會有非常明顯的穀物味道。

## 純米吟釀

純米吟釀比單純的純米酒更具香氣，聞起來會有很濃的稻香。

## 純米大吟釀

非常複雜、精緻的清酒，香氣非常明顯，通常很烈。

## 濁酒

指的是所有未過濾的清酒，不分類別。「濁」的意思是「混濁的」：這種清酒事實上呈乳白色，很接近白色的。

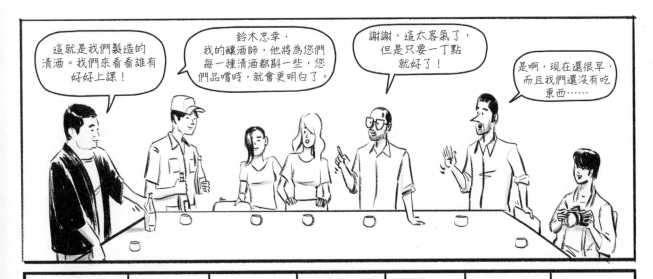

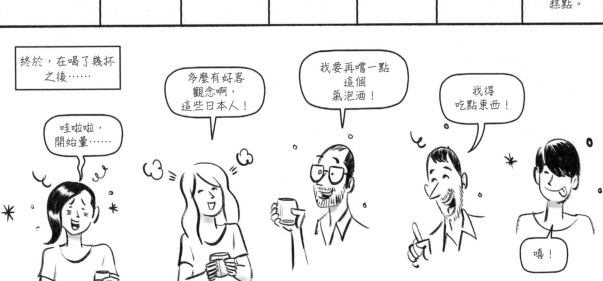

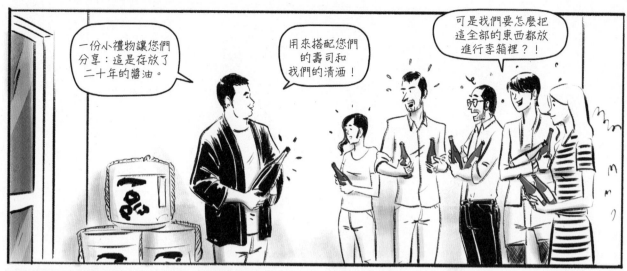

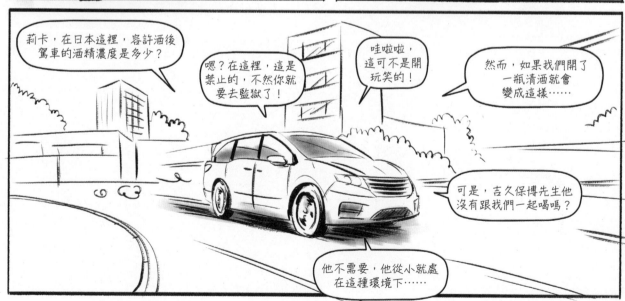

日常日本壽司

在日本，壽司不是僅限於星級餐廳和專家。它已經非常普及，而且可在非常容易親近的餐廳或家裡吃到，但形式是經過簡化的。

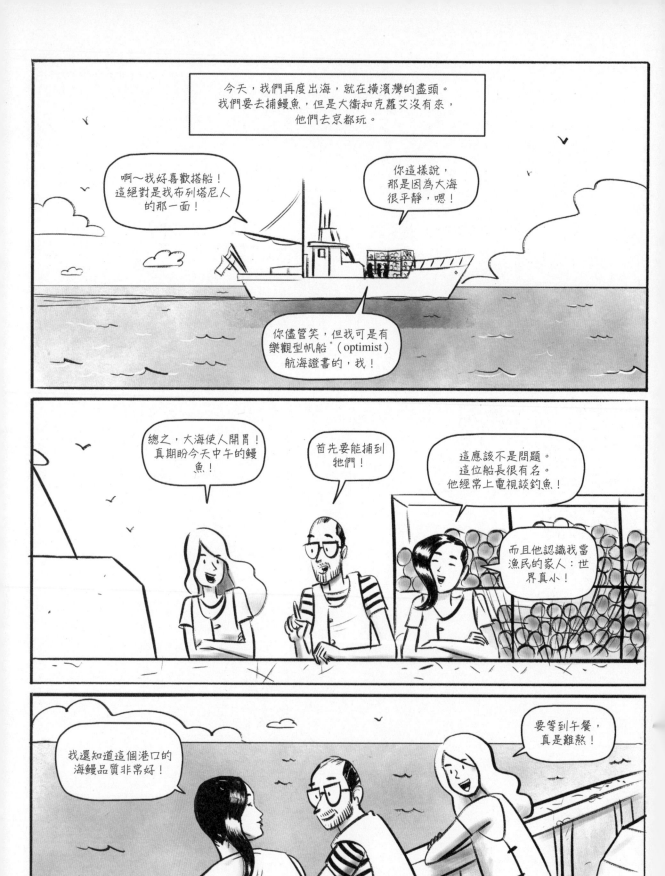

*譯按：樂觀型帆船是給青少年學習駕船用的船型。

我們抵達釣魚區了！

船長齋田芳之先生。

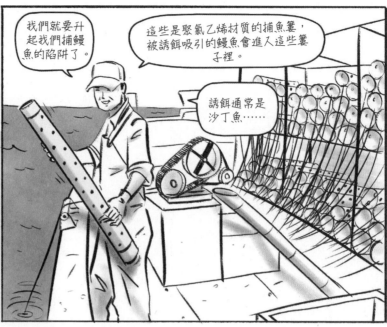

我們就要升起我們捕鰻魚的陷阱了。

這些是聚氯乙烯材質的捕魚籠，被誘餌吸引的鰻魚會進入這些籠子裡。

誘餌通常是沙丁魚……

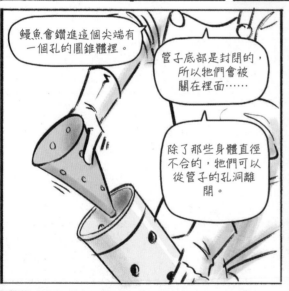

鰻魚會鑽進這個尖端有一個孔的圓錐體裡。

管子底部是封閉的，所以牠們會被關在裡面……

除了那些身體直徑不合的，牠們可以從管子的孔洞離開。

鰻魚非常喜愛滑進狹窄的空間裡，而且這也是牠的日文名字「穴子」（anago）的由來……

意思是「住在洞裡」。

是喔！牠的日文名字不是 Unagi 嗎？

Unagi 是淡水鰻！

這種魚的油脂較多，我們主要是烤肉時烤來吃的……

……但海鰻以其肉質柔嫩而聞名！

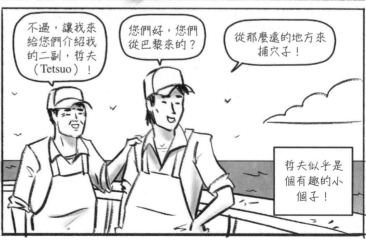

不過，讓我來給您們介紹我的二副，哲夫（Tetsuo）！

您們好，您們從巴黎來的？

從那麼遠的地方來捕穴子！

哲夫似乎是個有趣的小個子！

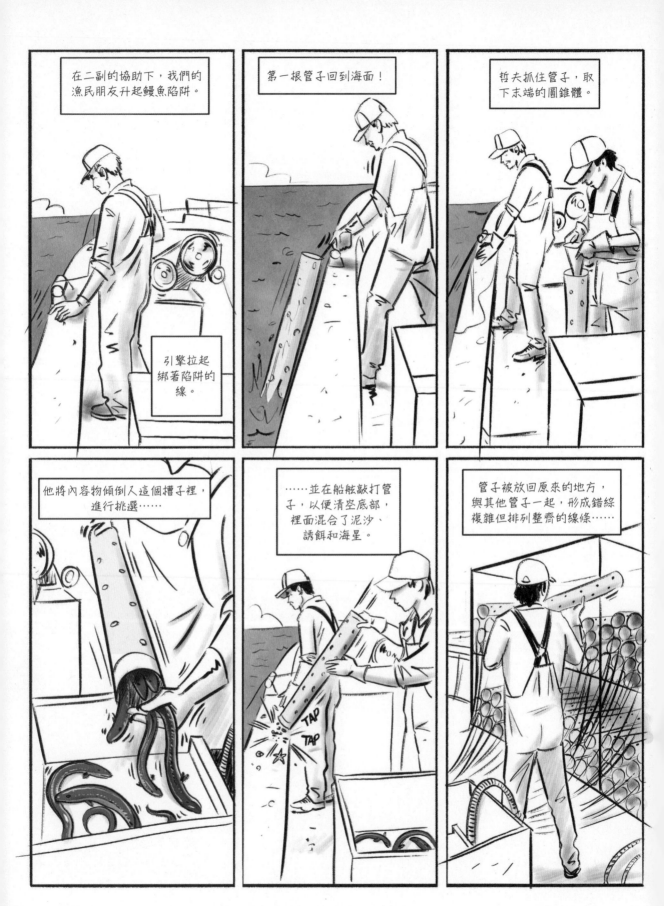

在二副的協助下，我們的漁民朋友升起鰻魚陷阱。

引擎拉起綁著陷阱的線。

第一根管子回到海面！

哲夫抓住管子，取下末端的圓錐體。

他將內容物傾倒入這個槽子裡，進行挑選……

……並在船舷敲打管子，以便清空底部，裡面混合了泥沙、誘餌和海星。

管子被放回原來的地方，與其他管子一起，形成錯綜複雜但排列整齊的線條……

接著，哲夫打開一個通往
船底活魚艙的艙口……

……鰻魚就掉
進去了！

像這樣，我們
就能保持牠們
活蹦亂跳的！

因此牠們抵達
築地時，
就還是
生龍活虎的！

在海上幾個小時後，
我們回到岸邊。

種村女士在那邊等我們。
她是料理鰻魚的專家。

我們為她的
餐廳提供魚！

您們在其他地方不會吃到
更新鮮的魚了！

她帶我們上她
的「輕自動車」
（kei car）
——這裡到處
可見這種小型
的日本車。

往她的住家
兼餐廳前進。
鰻魚就放後
車廂裡。

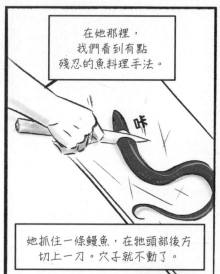

在她那裡，我們看到有點殘忍的魚料理手法。

咔

她抓住一條鰻魚，在牠頭部後方切上一刀。穴子就不動了。

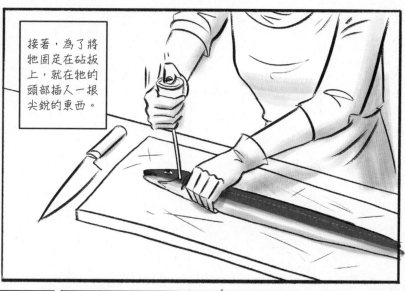

接著，為了將牠固定在砧板上，就在牠的頭部插入一根尖銳的東西。

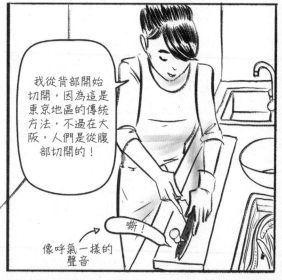

我從背部開始切開，因為這是東京地區的傳統方法，不過在大阪，人們是從腹部切開的！

嘶！

像呼氣一樣的聲音

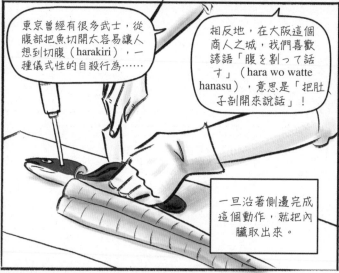

東京曾經有很多武士，從腹部把魚切開太容易讓人想到切腹（harakiri），一種儀式性的自殺行為……

相反地，在大阪這個商人之城，我們喜歡諺語「腹を割って話す」（hara wo watte hanasu），意思是「把肚子剖開來說話」！

一旦沿著側邊完成這個動作，就把內臟取出來。

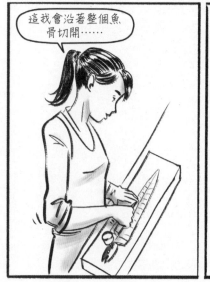

這我會沿著整個魚骨切開……

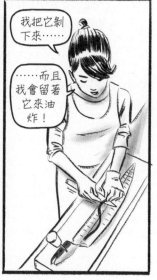

我把它剃下來……

……而且我會留著它來油炸！

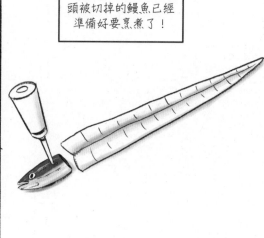

頭被切掉的鰻魚已經準備好要烹煮了！

在等待品嚐我們的鰻魚之際，
我們安坐在小包廂裡。

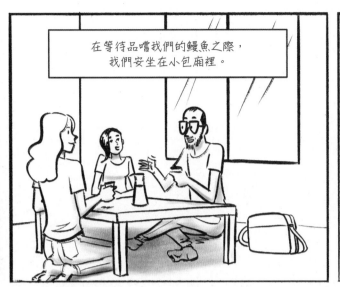

前菜沒有讓我們久等，
是穴子刺身！

莉卡向我們解釋，生吃鰻魚是非常罕見的，
因為鰻魚必須是剛剛捕捉起來的。

肉嚼起來很脆，
味道淡淡的！

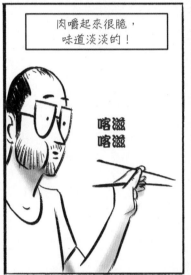

喀滋
喀滋

接下來就比較常規：

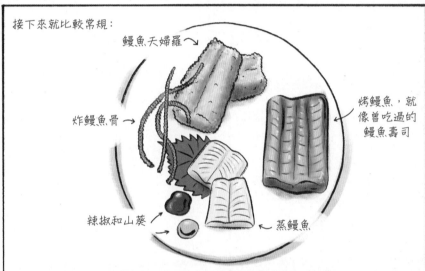

鰻魚天婦羅

炸鰻魚骨

辣椒和山葵

烤鰻魚，就
像曾吃過的
鰻魚壽司

蒸鰻魚

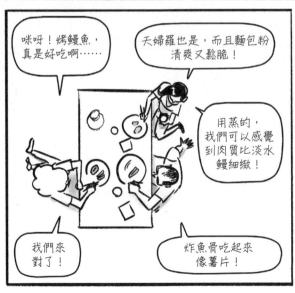

咪呀！烤鰻魚，
真是好吃啊……

天婦羅也是，而且麵包粉
清爽又鬆脆！

用蒸的，
我們可以感覺
到肉質比淡水
鰻細緻！

我們來
對了！

炸魚骨吃起來
像薯片！

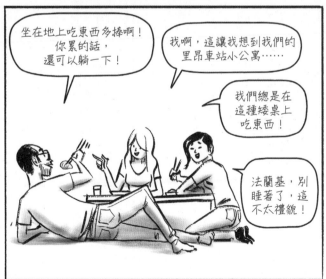

坐在地上吃東西多棒啊！
你累的話，
還可以躺一下！

我啊，這讓我想到我們的
里昂車站小公寓……

我們總是在
這種矮桌上
吃東西！

法蘭基，別
睡著了，這
不太禮貌！

傍晚五點，回到東京，我們開始尋找晚餐要吃的魚。

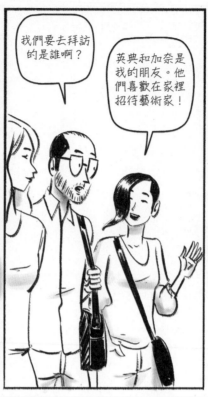

我們要去拜訪的是誰啊？

英典和加奈是我的朋友。他們喜歡在家裡招待藝術家！

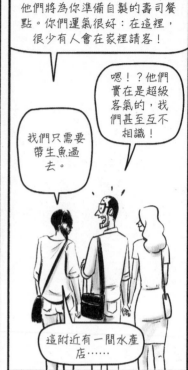

他們將為你準備自製的壽司餐點。你們運氣很好：在這裡，很少有人會在家裡請客！

嗯！？他們實在是超級客氣的，我們甚至互不相識！

我們只需要帶生魚過去。

這附近有一間水產店……

到了，就是這裡。

喂，這好像一個小型的築地。

是的，但是這越來越少見了……

現在，人們多半是在超級市場買東西。

哇，太棒了，有好多選擇！

還有已經弄好的小盒刺身！

那個，莉卡，你有看到這些漂亮的鮪魚塊嗎？

這不是鮪魚，法蘭基樣！

真的，對鮪魚來說這顏色太鮮紅了……

不然這是什麼？

104

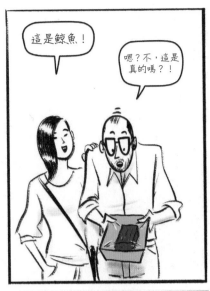

這是鯨魚！

嗯？不，這是真的嗎？！

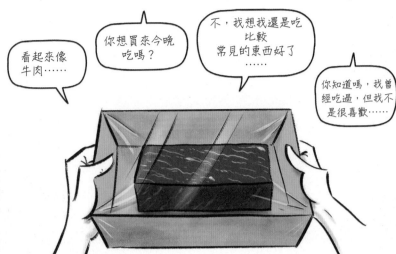

看起來像牛肉……

你想買來今晚吃嗎？

不，我想我還是吃比較常見的東西好了……

你知道嗎，我曾經吃過，但我不是很喜歡……

我們買了鯛魚刺身和蝦子。

晚安，歡迎來我們家！

我跟你們介紹，英典和加奈！

晚安，非常謝謝招待我們！

晚安！

我們為今晚帶了一些刺身！

希望我這樣還可以吧？

喔，謝謝！這實在太棒了！

我們也準備了一些！

但是不用拘泥於禮節，這樣您們就知道我們在家是怎麼吃壽司的！

所以，您是漫畫家......

而且您想要在一本書裡敘述我們在日本是怎麼做壽司的？

我希望這頓便飯是夠水準的！

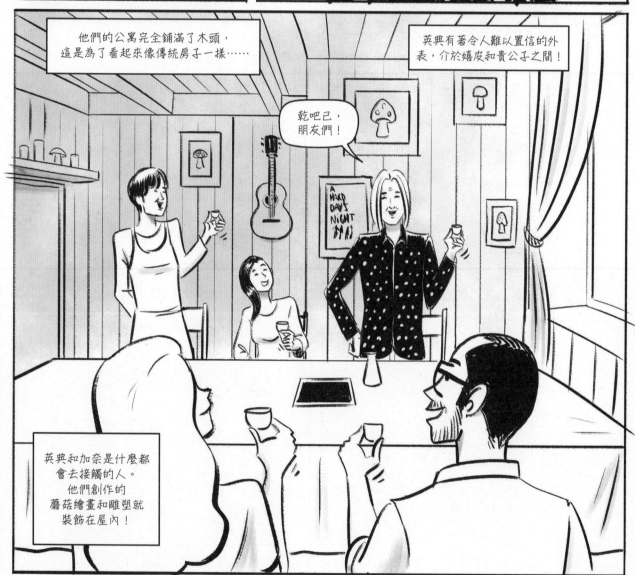

他們的公寓完全鋪滿了木頭，這是為了看起來像傳統房子一樣......

英典有著令人難以置信的外表，介於嬉皮和貴公子之間！

乾吧已，朋友們！

英典和加奈是什麼都會去接觸的人。他們創作的蘑菇繪畫和雕塑就裝飾在屋內！

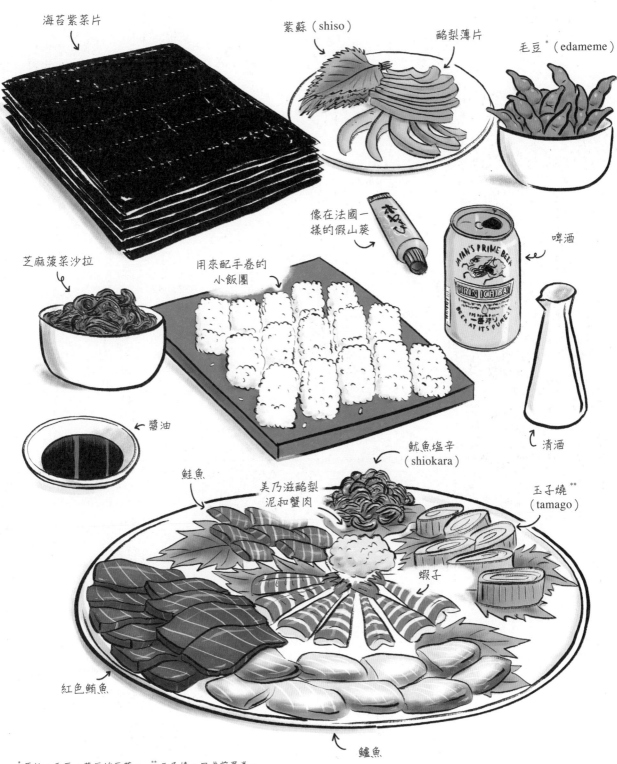

乾杯後，我們發現一個美好夜晚所需的滿桌菜餚！

海苔紫菜片

紫蘇（shiso）

酪梨薄片

毛豆 *（edameme）

像在法國一樣的假山葵

啤酒

芝麻菠菜沙拉

用來配手卷的小飯團

清酒

醬油

魷魚塩辛（shiokara）

鮭魚

美乃滋酪梨泥和蟹肉

玉子燒 **（tamago）

蝦子

紅色鮪魚

鱸魚

* 原註：毛豆：黃豆的豆莢。 ** 玉子燒：日式煎蛋卷。

哇～！

看起來都太棒了，非常謝謝！

不過，魷魚塩辛是什麼？

那個啊……

這是加奈帶來的某種特別的東西！

您們一定要嚐嚐！

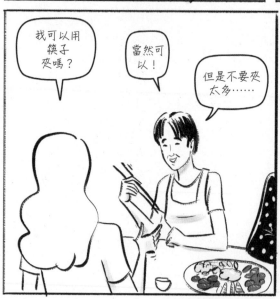

我可以用筷子夾嗎？

當然可以！

但是不要夾太多……

瑪麗蓮娜夾了一點塩辛。

喔，我的天啊……

這是什麼啊，這東西？

小貓兒，還好嗎？

當然，你一定要嚐嚐，這……

……比納豆還糟糕！

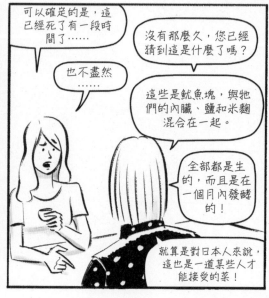

可以確定的是，這已經死了有一段時間了……

也不盡然……

沒有那麼久，您已經猜到這是什麼了嗎？

這些是魷魚塊，與牠們的內臟、鹽和米麴混合在一起。

全部都是生的，而且是在一個月內發酵的！

就算是對日本人來說，這也是一道某些人才能接受的菜！

英典建議我們將塩辛和手卷及其他材料放在一起吃，就只是用來調味。

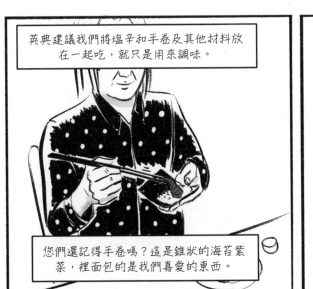

您們還記得手卷嗎？這是錐狀的海苔紫菜，裡面包的是我們喜愛的東西。

這個，這就是我的版本，嗯哼……

將海苔片切成兩半，一半鋪上一小層米飯。

將您的材料放在米飯上，抓住右下角……

……然後往海苔片的中間壓合。

抓住右半邊並折疊之，然後折疊最後剩下的那一角。

正常情況下，如果您很會摺紙，這就是成果！

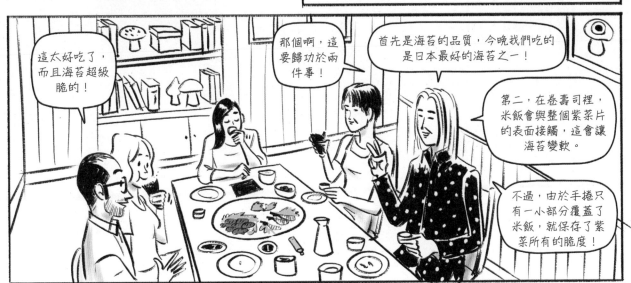

這太好吃了，而且海苔超級脆的！

那個啊，這要歸功於兩件事！

首先是海苔的品質，今晚我們吃的是日本最好的海苔之一！

第二，在卷壽司裡，米飯會與整個紫菜片的表面接觸，這會讓海苔變軟。

不過，由於手捲只有一小部分覆蓋了米飯，就保存了紫菜所有的脆度！

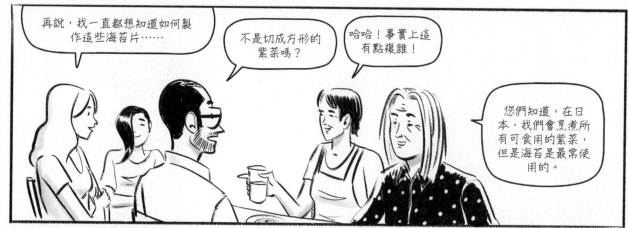

我們今晚吃的海苔
來自有明海，就位
於日本南部......

那裡的海邊可以找到海苔農場，
就在靠近筑後川的出海口，在那裡，
溪水和河水會將養分帶向大海。

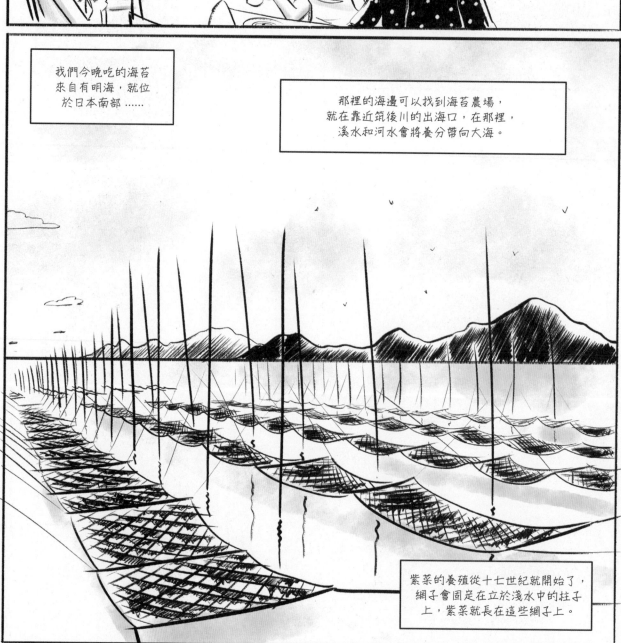

紫菜的養殖從十七世紀就開始了，
網子會固定在立於淺水中的柱子
上，紫菜就長在這些網子上。

採收期是十一月至四月。一採收起來，紫菜就會用淡水清洗……

……然後剁碎……

……並壓成片，使用的是造紙的技術。

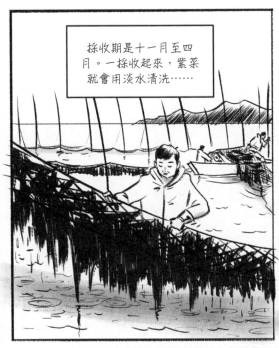

唰
唰
唰

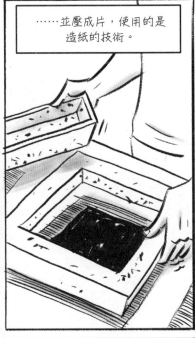

最後一道步驟是將它們曬乾。這個時候它們的顏色就會改變，變成幾乎是黑色的，並帶有綠色或紫色的光澤。

好的海苔首先可用鼻子辨別出來。如果是新鮮的海苔，就會有磯味*，亦即日語的「海邊的味道」！

接著，我們要檢查它是否勻稱，如果充滿了洞，就不是個好跡象。

當然，現在這一切都自動化了，但是製造原理是相同的。

嗅
嗅

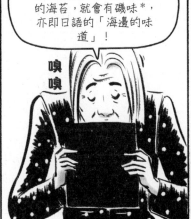

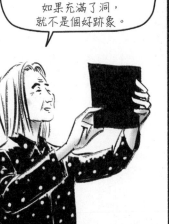

最後一點：它的清脆度。當您要折成片時，海苔必須能折斷。

但是，海苔對於濕度非常敏感，而且很快就會軟掉。

訣竅就是以極快的速度從火焰上方掃過，或是要烤過，才能重新找回它的磯味和清脆！

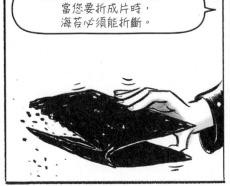

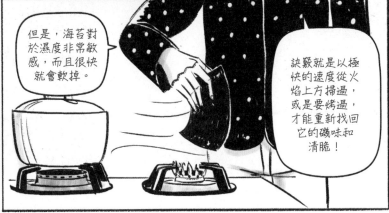

*譯按：「磯」（日文發音爲 iso）指的是水邊突出的石頭或石灘地。

111

這是一種有多重益處的紫菜，是碘的來源，沒有脂質，富含纖維、蛋白質和抗氧化劑！

哇！這是一種很棒的食物！

法蘭基以後會更常為我們準備這種食物！

哎！

啪啪

那，現在您們做幾個握壽司，如何？

法蘭基，你知道怎麼做嗎？

不，不是真的知道。跟卷壽司比起來，這實在太難了！

好，我們去廚房，我做給你們看！

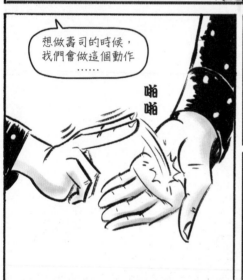

想做壽司的時候，我們會做這個動作……

啪啪

好，您們已經見過真正的主廚是怎麼做的了！

我要讓你們看看英典的方式！

第一步驟，弄濕雙手……

……好讓米飯不會黏住！

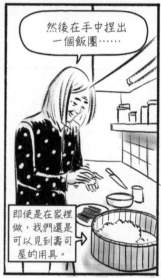

然後在手中捏出一個飯團……

即使是在家裡做，我們還是可以見到壽司屋的用具。

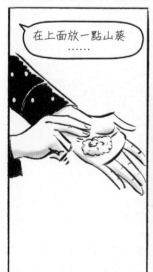

在上面放一點山葵……

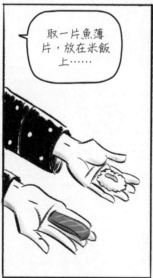

取一片魚薄片，放在米飯上……

……然後用手指捏塑，就像我剛剛做的那樣……

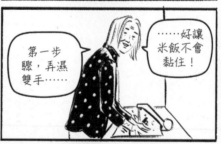

好了！

這和水谷及岡田的差遠了！

換找試試看……

結果很糟！實作之後，才明白握壽司不像表面上看起來的那麼簡單！

我說過這很難的！

它醜極了！

再來一次，不可能會再更糟了！

事實上，經過幾次嘗試後，它們比較沒有那麼慘了……

現在，必須嚐嚐看了，朋友們！

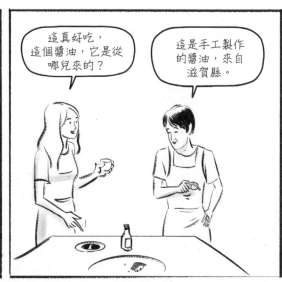

這真好吃，這個醬油，它是從哪兒來的？

這是手工製作的醬油，來自滋賀縣。

在日本，每一個縣都有自己生產的醬油、清酒、味噌……

有非常多的地方特產可以挖掘！

好了，誰想要最後一塊法蘭基做的壽司？

不要，謝謝！

不用客氣啊！

儘管有難度，我還是加入這場比賽，而且決心要越做越好……只是要在我的能力範圍之內！

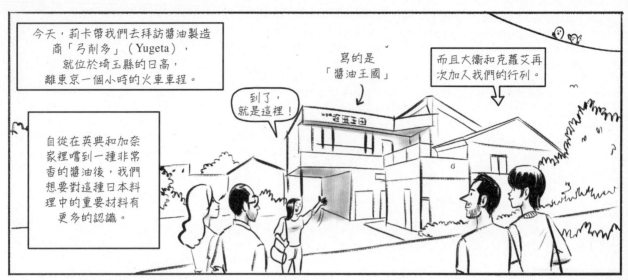

今天，莉卡帶我們去拜訪醬油製造商「弓削多」（Yugeta），就位於埼玉縣的日高，離東京一個小時的火車車程。

寫的是「醬油王國」

而且大衛和克蘿艾再次加入我們的行列。

到了，就是這裡！

自從在英典和加奈家裡嚐到一種非常香的醬油後，我們想要對這種日本料理中的重要材料有更多的認識。

弓削多洋一在開放給大眾的地方接待我們……

在這裡，我們可以直接購買他們不同的醬油，也可以在此用午餐或吃醬油冰淇淋！

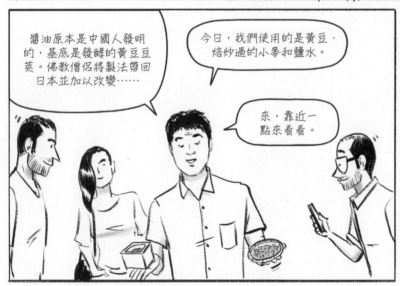

醬油原本是中國人發明的，基底是發酵的黃豆豆莢。佛教僧侶將製法帶回日本並加以改變……

今日，我們使用的是黃豆、焙炒過的小麥和鹽水。

來，靠近一點來看看。

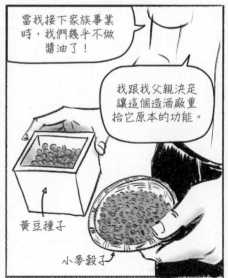

當我接下家族事業時，我們幾乎不做醬油了！

我跟我父親決定讓這個造酒廠重拾它原本的功能。

黃豆種子

小麥穀子

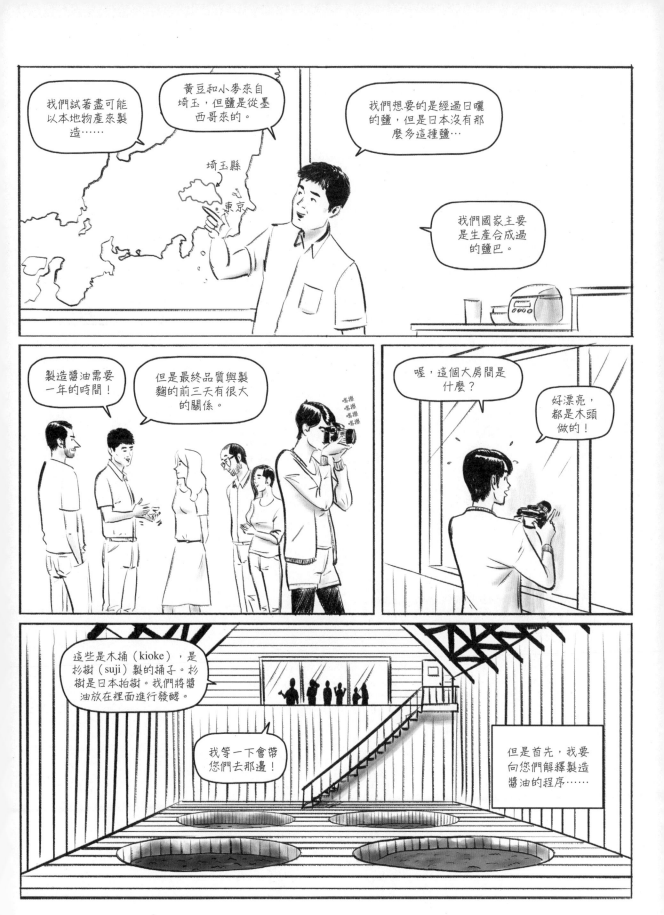

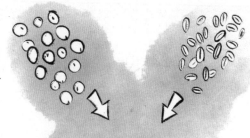

將黃豆種子浸泡在泉水中約十個小時。然後放入大容器內蒸一個小時。

以攝氏三百度的高溫烘焙小麥（數量和黃豆相同）數分鐘，然後磨碎。

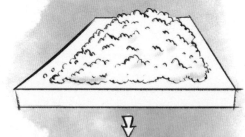

將蒸煮過的黃豆種子和烘焙磨碎的小麥鋪展在桌上，放置於一個特別的房間：麴室（製麴的房間）。

將麴菌（這種微小的真菌也用來製造清酒）撒在此一混合物上，做出來的就是麴。

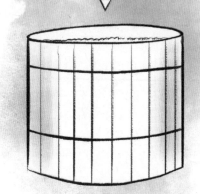

將麴放在鹽水裡稀釋，並放置在柏樹桶內進行發酵。

這種混合物稱為諸味（moromi），在經過一年的熟成時間後，就會變成醬油。

我們將桶內的東西轉移到袋子裡，接著予以榨壓、汲取液體。

袋子裡殘留的東西可做為動物的飼料。

裝瓶之前，醬油要進行換瓶，以便將醬油和雜質分開。

最後一道非強制性的步驟，就是將醬油消毒。因為就像清酒，也有未消毒的醬油！

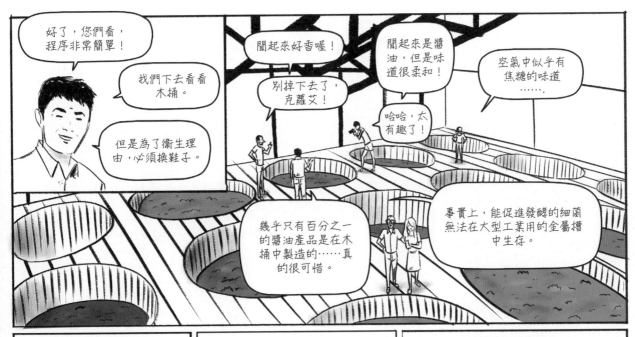

好了，您們看，程序非常簡單！

我們下去看看木桶。

但是為了衛生理由，必須換鞋子。

聞起來好香喔！

別掉下去了，克蘿艾！

聞起來是醬油，但是味道很柔和！

哈哈，太有趣了！

空氣中似乎有焦糖的味道……

幾乎只有百分之一的醬油產品是在木桶中製造的……真的很可惜。

事實上，能促進發酵的細菌無法在大型工業用的金屬槽中生存。

在我們這裡，細菌可在這些我們再度用來生產的木桶中生存。

來，握住手柄並攪和看看！

啵啵

這是天然的發酵，不需要工業酵母！

這超級黏稠的，得要有力氣才行！

啵

休呼

您們購買醬油時，要記得檢查不可含有焦糖香氣或化學物質等添加物。

這好像表面上有一層厚厚的麵皮！

這就是為什麼必須經常攪動它的原因。

離開之前，弓削多先生讓我們嚐了他的名產：醬油冰淇淋！

這不會太鹹嗎？

不～正好相反，很順口，貪吃鬼！

對啊，有一點點焦糖的味道！

又是一個我們無法裝在行李箱內帶回去的新發現……

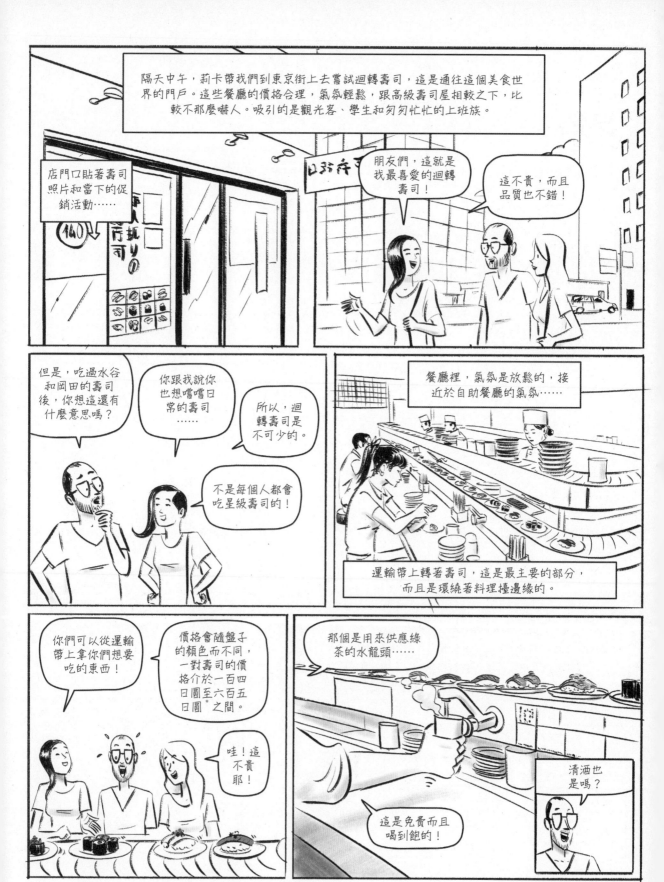

隔天中午，莉卡帶我們到東京街上去嘗試迴轉壽司，這是通往這個美食世界的門戶。這些餐廳的價格合理，氣氛輕鬆，跟高級壽司屋相較之下，比較不那麼嚇人。吸引的是觀光客、學生和匆匆忙忙的上班族。

店門口貼著壽司照片和當下的促銷活動……

朋友們，這就是我最喜愛的迴轉壽司！

這不貴，而且品質也不錯！

但是，吃過水谷和岡田的壽司後，你想這還有什麼意思嗎？

你跟我說你也想嚐嚐日常的壽司……

所以，迴轉壽司是不可少的。

不是每個人都會吃星級壽司的！

餐廳裡，氣氛是放鬆的，接近於自助餐廳的氣氛……

運輸帶上轉著壽司，這是最主要的部分，而且是環繞著料理檯邊緣的。

你們可以從運輸帶上拿你們想要吃的東西！

價格會隨盤子的顏色而不同，一對壽司的價格介於一百四日圓至六百五日圓*之間。

哇！這不貴耶！

那個是用來供應綠茶的水龍頭……

這是免費而且喝到飽的！

清酒也是嗎？

*原註：每盤介於一至五歐元（約三十至一百五十元台幣）之間！

118

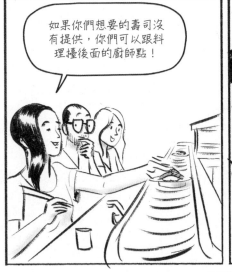

如果你們想要的壽司沒有提供，你們可以跟料理檯後面的廚師點！

要拿哪個？

有好多我都沒有見過……

好吧，先拿卷壽司！

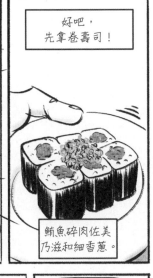

鮪魚碎肉佐美乃滋和細香蔥。

姆，還不錯！

跟超級市場的小盒裝很不同。

雖然這是很爛的料理！

啊，可惡，肥鮪魚從眼前過去了！

很顯然地，最好的壽司不常經過！

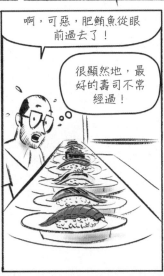

這是什麼？好，我試試看就知道！

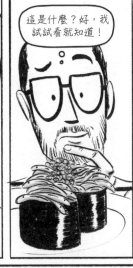

莉卡，你知道這是什麼嗎？

這是幼鰻，是鰻魚的寶寶。

你要吃掉，我們不能再把盤子放回運輸帶上！

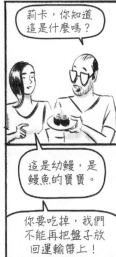

鯖魚、蝦子、鯛魚、鱸魚、海膽、小墨魚、螃蟹、章魚、玉子燒……

我停不下來！

這些從我面前經過的壽司……

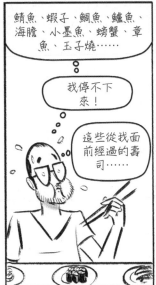

還好嗎？法蘭基。

嗯？是的，是的！你在吃什麼？

加州卷。

你們知道，這種卷壽司既不是日本的，也不是加州的！

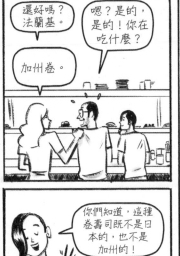

是喔？我們以為至少跟加州有關！

一個日本主廚在加拿大發明了這道料理，因為他的客人被海苔弄得很掃興！

因此，他把卷壽司翻轉過來，將紫菜藏在裡面！

我啊，這也是我的最愛之一！

這在外國變得十分流行，以致於現在日本也在吃！

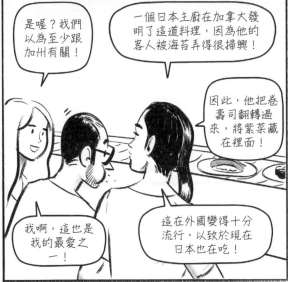

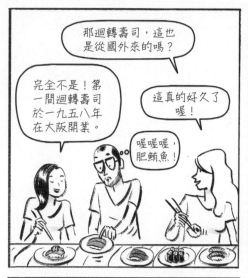

那迴轉壽司，這也是從國外來的嗎？

完全不是！第一間迴轉壽司於一九五八年在大阪開業。

這真的好久了喔！

喔喔喔，肥鮪魚！

迴轉壽司的意思是「旋轉的壽司」。基本上，是為了能儘速服務客人而設計的。

當時，我們只在高級餐廳吃壽司。所以，迴轉壽司挾著合理價格的優勢，變得非常受歡迎。

發明者甚至為這個設計申請了專利，並在全國開設了特約店。

一九七八年，運輸帶的專利到期，到了一九九七年，這個名字就成為公用的……

今日，在日本約有兩千五百間迴轉壽司店。

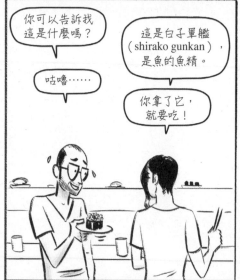

你可以告訴我這是什麼嗎？

咕嚕……

這是白子軍艦（shirako gunkan），是魚的魚精。

你拿了它，就要吃！

那這個呢？莉卡。

烤鮭魚，佐融化的乳酪！

嗯？

墨魚佐辣魚卵。

唔……

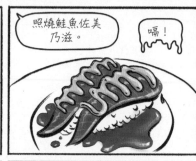

照燒鮭魚佐美乃滋。

嘓！

紅鮭魚三部曲。

噢！

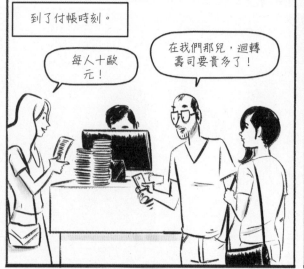

到了付帳時刻。

每人十歐元！

在我們那兒，迴轉壽司要貴多了！

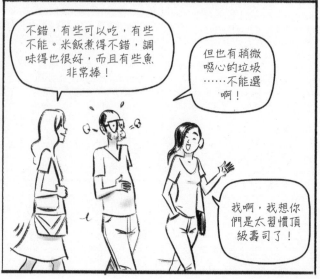

不錯，有些可以吃，有些不能。米飯煮得不錯，調味得也很好，而且有些魚非常棒！

但也有稍微噁心的垃圾……不能選啊！

我啊，我想你們是太習慣頂級壽司了！

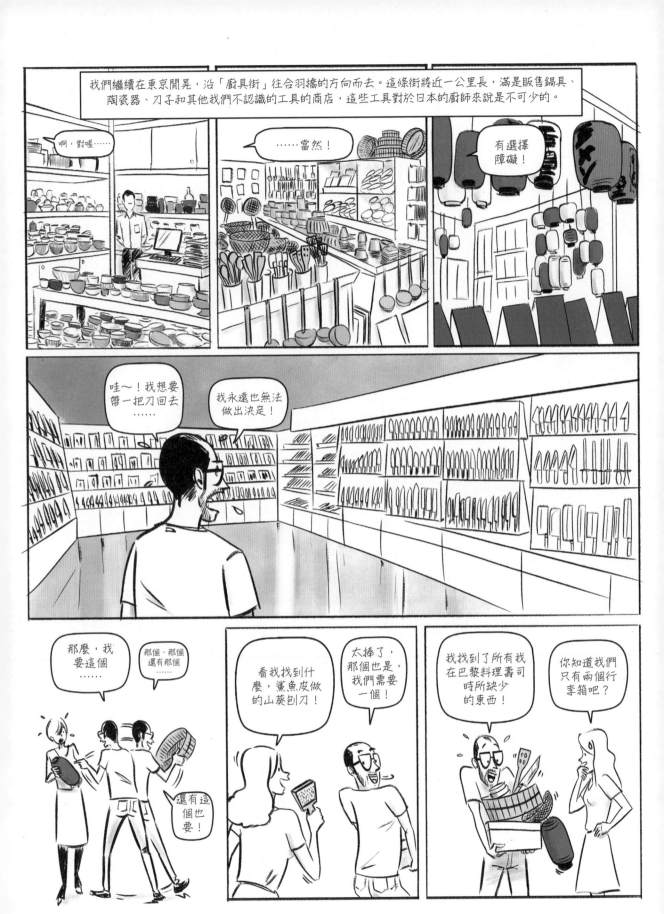

121

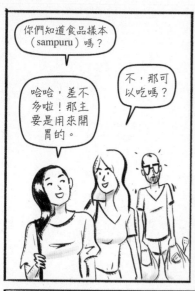

你們知道食品樣本（sampuru）嗎？

哈哈，差不多啦！那主要是用來開胃的。

不，那可以吃嗎？

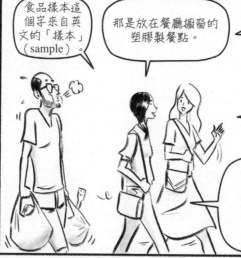

食品樣本這個字來自英文的「樣本」（sample）。

那是放在餐廳櫥窗的塑膠製餐點。

這是為了讓經過的人看見菜單長什麼樣子，讓他們想要點菜。

啊對，我們來這裡之後常常看到。

這附近有一間專門店。我在想，法蘭基為了他的漫畫，會不會對這個有興趣？

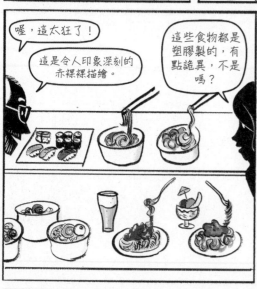

喔，這太狂了！

這是令人印象深刻的赤裸裸描繪。

這些食物都是塑膠製的，有點詭異，不是嗎？

一九三二年，岩崎瀧三（Takizo Iwasaki）利用蠟燭融化的蠟做成了煎蛋卷……

這實在是太逼真了，所以他開始販售這些東西。

漸漸地，他跟餐廳做生意。

今日，他創設的公司是這個市場的領導者！

相反地，我們不再使用蠟，而是用塑膠，這很污染環境……

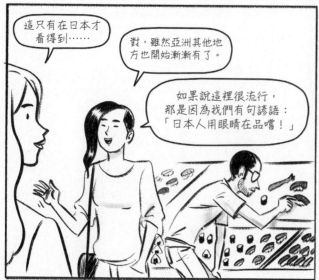

這只有在日本才看得到……

對，雖然亞洲其他地方也開始漸漸有了。

如果說這裡很流行，那是因為我們有句諺語：「日本人用眼睛在品嚐！」

有了食品樣本，我們就知道即將要吃的是什麼，這對觀光客來說很實用，日本人也覺得很放心！

我們可以在大眾場所、甚至某些大餐廳裡見到這種東西。

在法國，我們覺得這是非常粗劣的！

某些作品的真實性真是令人感到不安。
每間餐廳都有自己的客製化食品樣本。

就壽司來說，其表現形式、材料、
盛裝的盤子永遠都是有變化的……

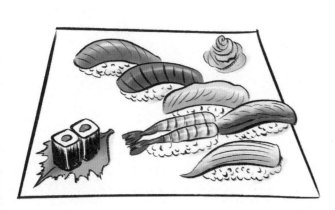

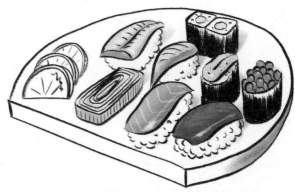

還有一些更細微的細節：細香蔥、薑、
山葵或切碎的大根*（daikon）。

*譯按：白蘿蔔。

某些偽品真的讓人有想要
咬下去的慾望！

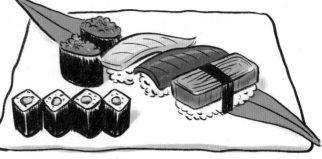

最後，我買了一個小小的卷壽司鑰匙圈，它從此沒再離開過我身邊……

結束這天的購物行程後，剩下瑪麗蓮娜和我，這是我們自抵達後第一次獨處。

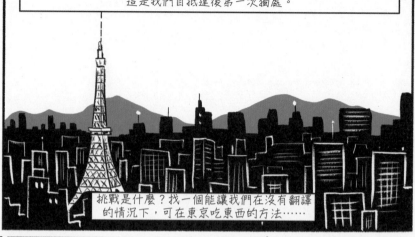

挑戰是什麼？找一個能讓我們在沒有翻譯的情況下，可在東京吃東西的方法……

我想要找一個可以讓我們嚐嚐不同菜餚的地方。

去居酒屋嗎？而且我們還可以喝清酒喔！

但是我們要怎麼找？你現在讀得懂日本漢字了嗎？

怎麼說？

嘿嘿，這很簡單，只需要鎖定入口的紅燈籠。

這個嘛，這種燈籠表明了居酒屋的所在：這是一種飲料零售店，我們可以在那裡吃到在地美食！

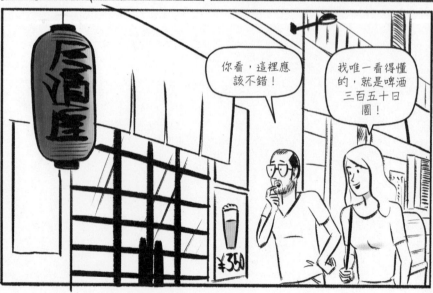

你看，這裡應該不錯！

我唯一看得懂的，就是啤酒三百五十日圓！

¥350

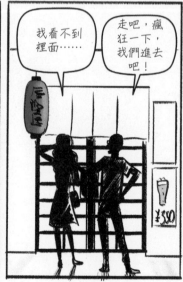

我看不到裡面……

走吧，瘋狂一下，我們進去吧！

¥350

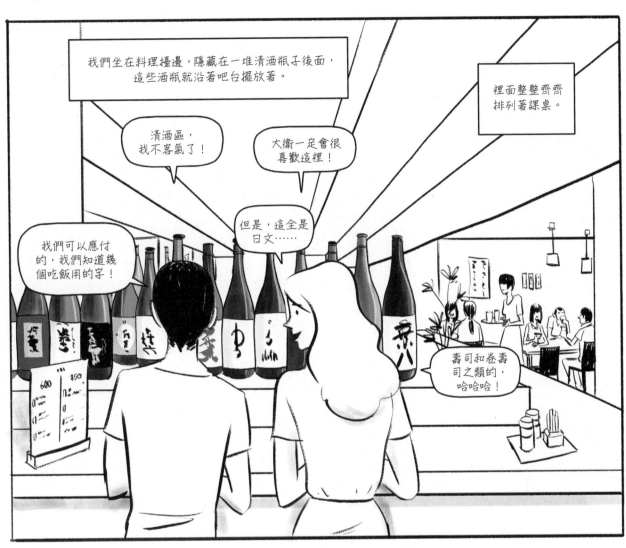

我們坐在料理檯邊，隱藏在一堆清酒瓶子後面，這些酒瓶就沿著吧台擺放著。

裡面整整齊齊排列著課桌。

清酒區，我不客氣了！

大衛一定會很喜歡這裡！

但是，這全是日文……

我們可以應付的，我們知道幾個吃飯用的字！

壽司和卷壽司之類的，哈哈哈！

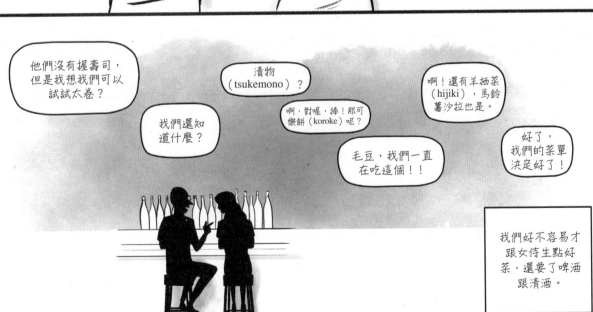

他們沒有握壽司，但是我想我們可以試試太卷？

漬物（tsukemono）？

啊！還有羊栖菜（hijiki），馬鈴薯沙拉也是。

我們還知道什麼？

啊，對喔，捧！那可樂餅（koroke）呢？

好了，我們的菜單決定好了！

毛豆，我們一直在吃這個！！

我們好不容易才跟女侍生點好菜，還要了啤酒跟清酒。

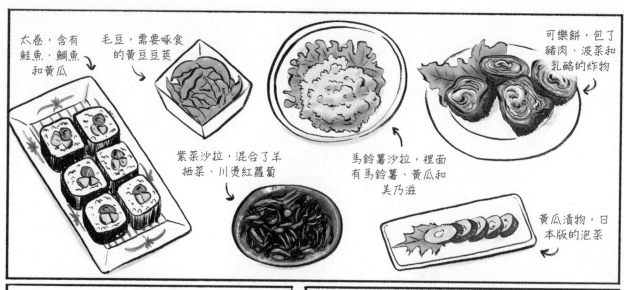

太卷,含有鮭魚、鯛魚和黃瓜

毛豆,需要啄食的黃豆豆莢

紫菜沙拉,混合了羊栖菜、川燙紅蘿蔔

馬鈴薯沙拉,裡面有馬鈴薯、黃瓜和美乃滋

可樂餅,包了豬肉、波菜和乳酪的炸物

黃瓜漬物,日本版的泡菜

好了,終於,我們應付得很好,嘿嘿!

祝健康!

你至少會說乾吧己吧!

咪亞,我好愛漬物!我們回去之後,我也會想念這種食物的……

是滴,明天就該要回去了……

喔,炸物配啤酒,好棒～!

呃,你嚐過卷壽司了嗎?

還沒。它棒嗎?

的確,那米飯好像糊掉了……

總之,看起來不是很好!

那聞起來沒有一點點像魚嗎?

好,我試試……

媽呀!好黏喔……我想我要將它放到一邊去了。

好好追尋,我們找到最壞的跟最好的!

我們應該要回去水谷那邊,好把這最後的卷壽司給忘掉……

126

近年來，壽司遍及全世界，特別是在法國，法國人非常愛吃壽司。但是我們真的能在這個乳酪之國裡做出正宗的壽司嗎？主廚們如何找到不可或缺且適合當地資源的產品？

原註：昆布和鰹節是出汁的兩種成分，出汁是一種以味噌湯為基底的日本高湯。

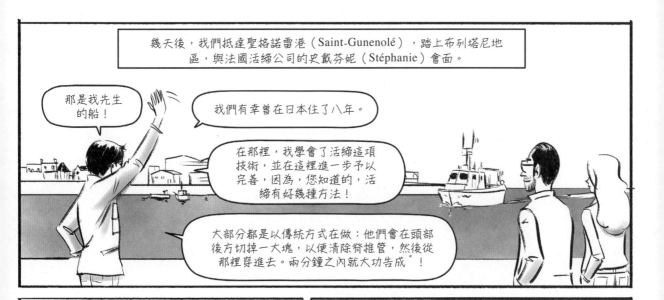

幾天後，我們抵達聖格諾雷港（Saint-Gunenolé），踏上布列塔尼地區，與法國活締公司的史戴芬妮（Stéphanie）會面。

那是我先生的船！

我們有幸曾在日本住了八年。

在那裡，我學會了活締這項技術，並在這裡進一步予以完善，因為，您知道的，活締有好幾種方法！

大部分都是以傳統方式在做：他們會在頭部後方切掉一大塊，以便清除脊椎管，然後從那裡穿進去。兩分鐘之內就大功告成 *！

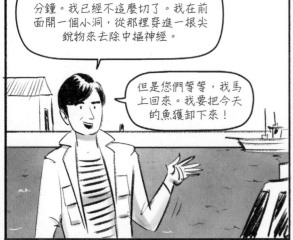

我啊，我一條魚需要二十五至三十分鐘。我已經不這麼切了。我在前面開一個小洞，從那裡穿進一根尖銳物來去除中樞神經。

但是您們等等，我馬上回來。我要把今天的魚獲卸下來！

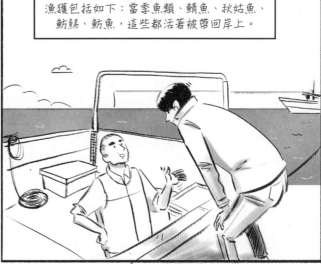

漁獲包括如下：當季魚類、鯖魚、秋姑魚、魴鰜、魷魚，這些都活著被帶回岸上。

這些魚接著被倒進卡車後面一個活魚艙內……

……然後前往工作坊，這些魚會在那裡安靜地過完一天，擺脫被捕捉的壓力並好好休息。

主廚們可能跟您們說過，被獵犬獵殺的母鹿，要比被埋伏的獵人擊倒的母鹿還更不好。

魚也是。如果牠們很緊張，就會比較不好！

* 原註：這是水谷的供應商使用的方法（參見第一章）。

活締能讓魚更美味，也能保存得更久，並得以進行熟成的技術。

我將向您們解釋我如何處理鱸魚。但是，使用的方式會隨著魚的種類和行使活締的人而有所不同。

剛被捕捉上來的魚會處於極度緊張的狀態。牠會恐慌、掙扎、慢慢死去並消耗掉牠幾乎所有的 ATP 分子[*]。然而，牠的味道或是牠的鮮味，正是從這種 ATP 揮發出來的。

這就是為什麼我要讓我的魚在活魚艙內休息的原因。如此一來，牠們就會平靜下來，重新恢復牠們的 ATP 存貨並重拾其風味。

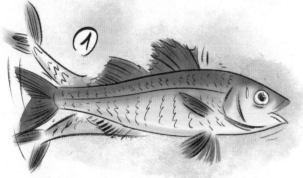

一旦魚獲得休息，我就會讓牠快速死亡，沒有掙扎，也沒有恐慌。我會戴上手套，然後我會抓著魚並蓋住牠的眼睛，讓牠能迅速平靜下來。接著我會用一個尖銳的工具在牠的腦部穿洞，這種工具能使腦部失去作用：魚就不會再受苦了。

牠處於腦死的狀態：牠的心臟一直在跳動，但是牠不再呼吸。為了能在下一個步驟排空牠的血液，這是很重要的。

[*] 原註：ATP（三磷酸腺苷）是一種能讓肌肉運作的分子。

接著我會進行去脊髓化：就是用彈性鋼棒，沿著魚的脊柱完全破壞神經系統。
去除神經系統可以大大延緩魚肉腐敗的過程。

之後，我會切開魚鰓部位的主要血管，替魚放血。還在跳動的心臟就像幫浦，能讓大量的血快速流出。為了不讓魚肉有金屬味，這個步驟很重要。

最後，我會將整條魚放入攝氏零點五度至一度的冰箱。如果我把牠切片，和空氣接觸就會造成細菌感染。一旦您將肌肉暴露於空氣之中，您就會加速腐敗的過程。

接著我們可以讓魚熟成，有時甚至要大約兩週的時間，為的是要讓魚肉有不同的質地和風味。

您們知道，處理活魚需要時間和投資。特別是要修改船的格局並置入一個活魚艙。在船上加入大量的水可不是一件無關痛癢的事：只要有一點海浪，就有可能改變重心。

某些使用釣線的漁民已經同意試看看，並為我帶回活著的魚。這是雙贏的局面：我有好的魚，而他們也能賺得更多！

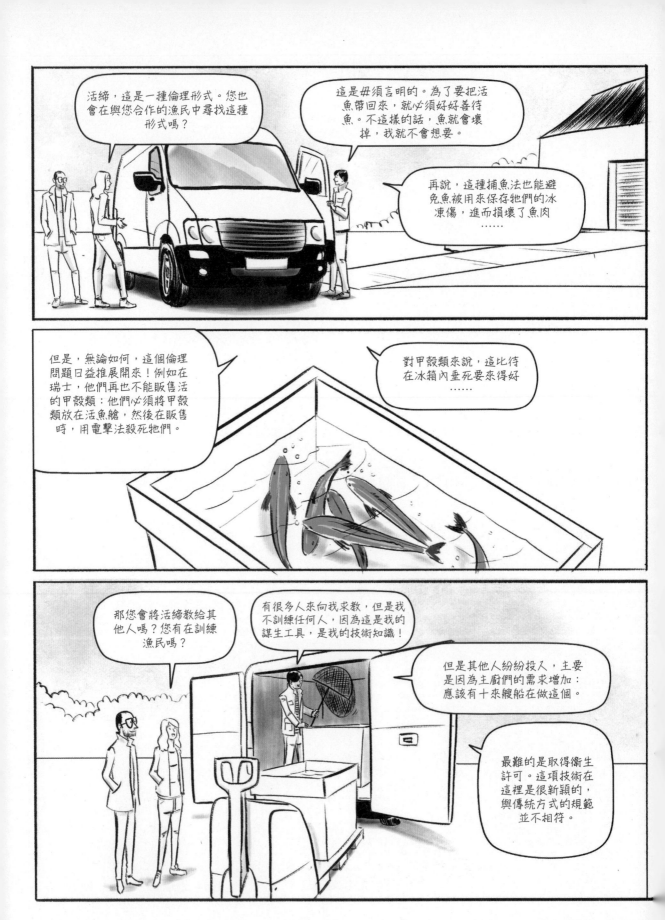

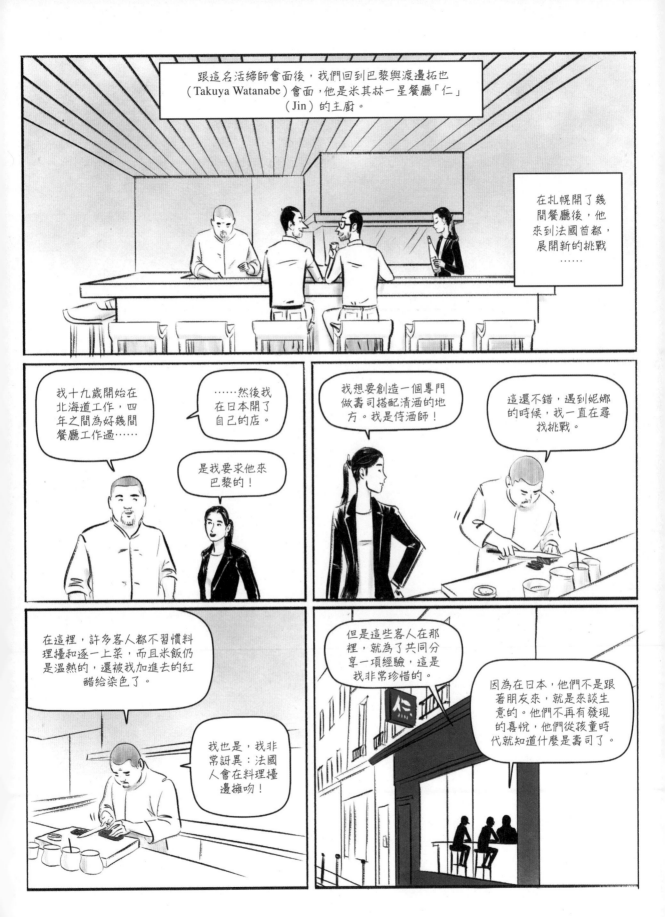

跟這名活締師會面後，我們回到巴黎與渡邊拓也（Takuya Watanabe）會面，他是米其林一星餐廳「仁」（Jin）的主廚。

在札幌開了幾間餐廳後，他來到法國首都，展開新的挑戰……

我十九歲開始在北海道工作，四年之間為好幾間餐廳工作過……

……然後我在日本開了自己的店。

是我要求他來巴黎的！

我想要創造一個專門做壽司搭配清酒的地方。我是侍酒師！

這還不錯，遇到妮娜的時候，我一直在尋找挑戰。

在這裡，許多客人都不習慣料理檯和逐一上菜，而且米飯仍是溫熱的，還被我加進去的紅醋給染色了。

我也是，我非常訝異：法國人會在料理檯邊擁吻！

但是這些客人在那裡，就為了共同分享一項經驗，這是我非常珍惜的。

因為在日本，他們不是跟著朋友來，就是來談生意的。他們不再有發現的喜悅，他們從孩童時代就知道什麼是壽司了。

133

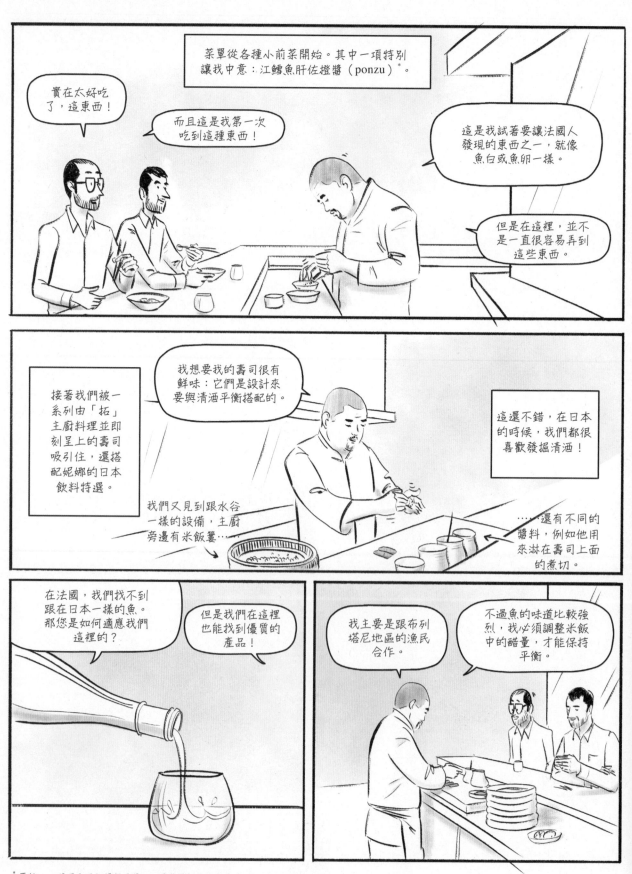

菜單從各種小前菜開始。其中一項特別讓我中意：江鱈魚肝佐橙醬（ponzu）*。

實在太好吃了，這東西！

而且這是我第一次吃到這種東西！

這是我試著要讓法國人發現的東西之一，就像魚白或魚卵一樣。

但是在這裡，並不是一直很容易弄到這些東西。

接著我們被一系列由「拓」主廚料理並即刻呈上的壽司吸引住，還搭配妮娜的日本飲料特選。

我想要我的壽司很有鮮味：它們是設計來要與清酒平衡搭配的。

這還不錯，在日本的時候，我們都很喜歡發掘清酒！

我們又見到跟水谷一樣的設備，主廚旁邊有米飯籠……

……還有不同的醬料，例如他用來淋在壽司上面的煮切。

在法國，我們找不到跟在日本一樣的魚。那您是如何適應我們這裡的？

但是我們在這裡也能找到優質的產品！

我主要是跟布列塔尼地區的漁民合作。

不過魚的味道比較強烈，我必須調整米飯中的醋量，才能保持平衡。

* 原註：一種混合了柑橘類的醬油，通常是柚子或酢橘（sudachi，一種日本檸檬）。

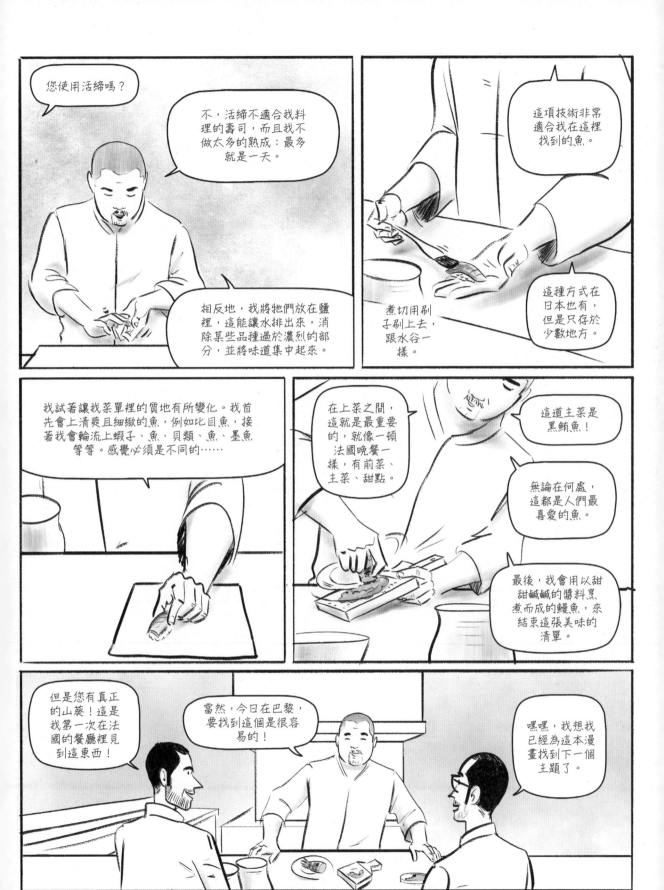

135

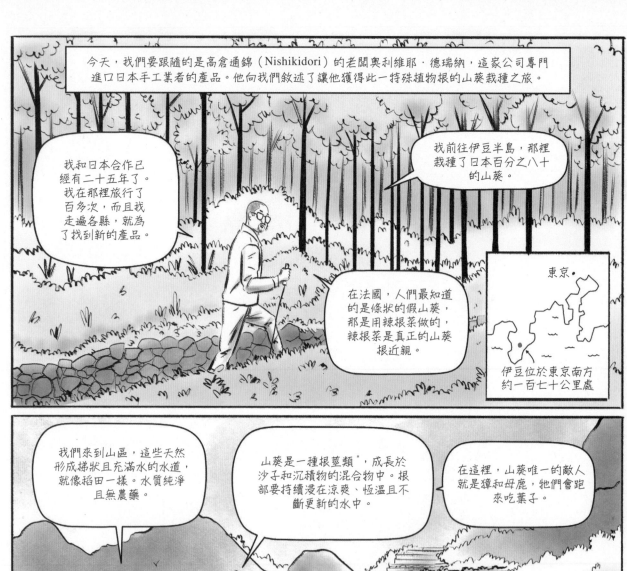

今天，我們要跟隨的是高倉通錦（Nishikidori）的老闆奧利維耶·德瑞納，這家公司專門進口日本手工業者的產品。他向我們敘述了讓他獲得此一特殊植物根的山葵栽種之旅。

我和日本合作已經有二十五年了。我在那裡旅行了百多次，而且我走遍各縣，就為了找到新的產品。

我前往伊豆半島，那裡栽種了日本百分之八十的山葵。

在法國，人們最知道的是條狀的假山葵，那是用辣根菜做的，辣根菜是真正的山葵根近親。

東京

伊豆位於東京南方約一百七十公里處

我們來到山區，這些天然形成梯狀且充滿水的水道，就像稻田一樣。水質純淨且無農藥。

山葵是一種根莖類*，成長於沙子和沉積物的混合物中。根部要持續浸在涼爽、恆溫且不斷更新的水中。

在這裡，山葵唯一的敵人就是獐和母鹿，他們會跑來吃葉子。

* 原註：一種水生根類。

這是一整株包含根、莖、葉的山葵。

需要兩年至三年的時間才能獲得這件精品。這就是為什麼它會這麼貴的原因。

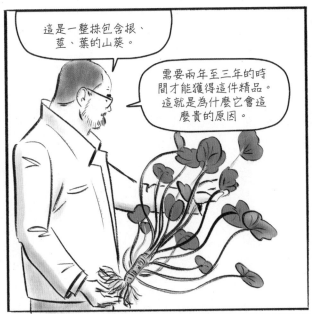

一旦將整株山葵收割下來，我們就會將根部、葉子和莖部分開，然後加以清洗。

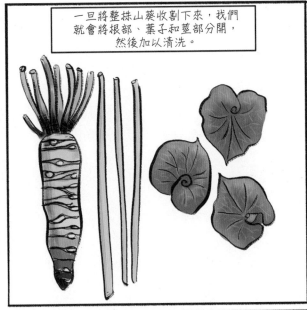

莖部非常地好，尤其是用來熬蔬菜燉肉湯或煮湯，但是很少有人知道。

葉子也很棒，帶著一點非常新鮮的芥末感。整株山葵都是可以吃的，就算是花也能吃！

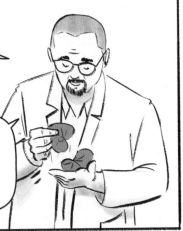

但是在法國，我們食用的是根部：它很脆弱，保存期限很短，而且只有新鮮的才能使用。

如果我們把它冷凍起來，它就會失去香氣。烹煮或脫水的話，結果也不是很有說服力。

要料理它的話，最好的就是傳統方式，也就是用鯊魚皮做成的刨刀*。

但是首先必須去掉山葵表面的深色外皮。

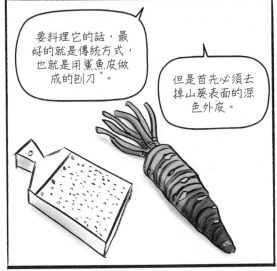

接著，我們以旋轉動作來研磨山葵。

這就能獲得非常濃稠的醬泥。

吃的時候，山葵泥會帶來一點灼熱感，讓人的額頭上冒出幾滴汗珠，還能完美暢通您的鼻子！

但最重要的是，好的壽司一定會有山葵！

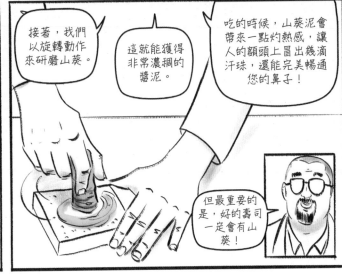

*原註：就像我在東京買的那個。

二〇一八年六月，熱愛日本文化的亞尼克·阿勒諾，在香榭麗舍大道（Champs-Élysées）底開設了專賣壽司的餐廳「深海」（Abysse）。這是一場美麗的巧遇：我們在東京與水谷八郎會面時，他恰巧跟我們提到這名他已經認識超過二十年的法國主廚。

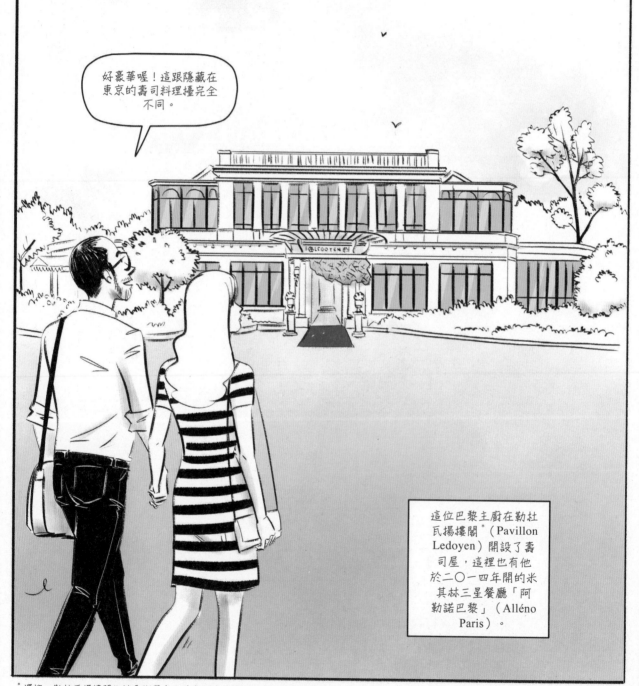

好豪華喔！這跟隱藏在東京的壽司料理攤完全不同。

這位巴黎主廚在勒杜瓦揚樓閣*（Pavillon Ledoyen）開設了壽司屋，這裡也有他於二〇一四年開的米其林三星餐廳「阿勒諾巴黎」（Alléno Paris）。

*譯按：勒杜瓦揚樓閣位於香榭麗舍大道東側的花園裡，這間著名的餐廳已有兩百多年的歷史，所有權屬於巴黎市政府。

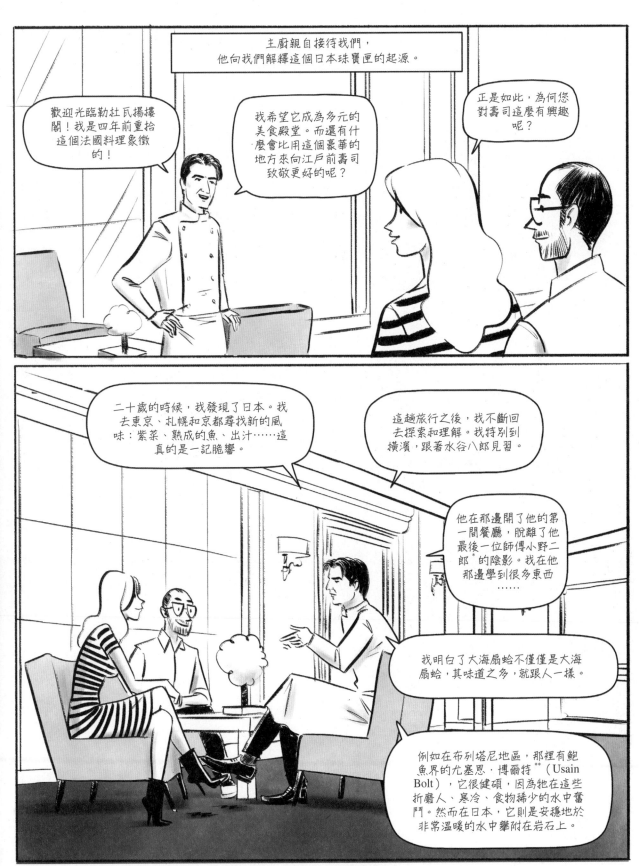

* 原註：小野二郎被視為是日本的壽司之神。他的餐廳「數哥屋擴次郎」（Sukiyabashi Jiro）是第一間獲得米其林三星的壽司屋。
** 譯按：博爾特是史上公認最佳的短跑選手，有「牙買加閃電」之稱。

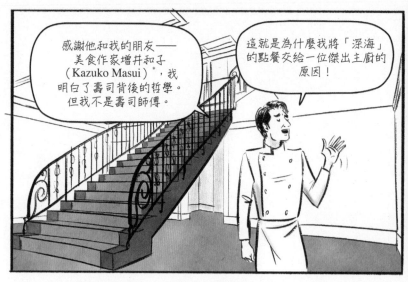

感謝他和我的朋友——美食作家增井和子（Kazuko Masui）*，我明白了壽司背後的哲學。但我不是壽司師傅。

這就是為什麼我將「深海」的點餐交給一位傑出主廚的原因！

請跟我來，我跟您們介紹一下！

由八萬根法國麵包組成的雕塑品。

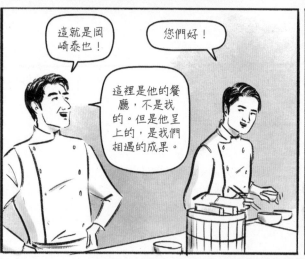

這就是岡崎泰也！

您們好！

這裡是他的餐廳，不是我的。但是他呈上的，是我們相遇的成果。

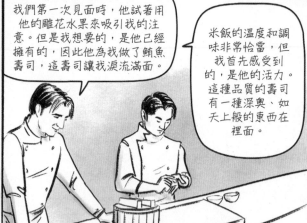

我們第一次見面時，他試著用他的雕花水果來吸引我的注意。但是我想要的，是他已經擁有的，因此他為我做了鮪魚壽司，這壽司讓我淚流滿面。

米飯的溫度和調味非常恰當，但我首先感受到的，是他的活力。這種品質的壽司有一種深奧、如天上般的東西在裡面。

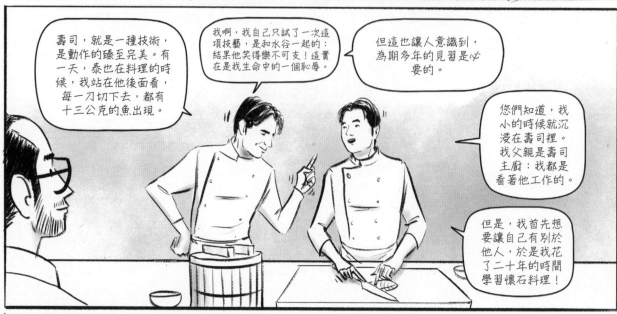

壽司，就是一種技術，是動作的臻至完美。有一天，泰也在料理的時候，我站在他後面看，每一刀切下去，都有十三公克的魚出現。

我啊，我自己只試了一次這項技藝，是和水谷一起的：結果他笑得樂不可支！這實在是我生命中的一個恥辱。

但這也讓人意識到，為期多年的見習是必要的。

您們知道，我小的時候就沉浸在壽司裡。我父親是壽司主廚：我都是看著他工作的。

但是，我首先想要讓自己有別於他人，於是我花了二十年的時間學習懷石料理！

---

* 原註：增井千尋（參見第一章）的母親，也是《壽司物語》（Tout Sushi）和《餐桌四季》（Quatre saisons à la table）的作者。

140

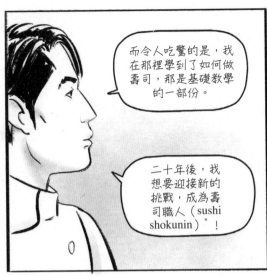

而令人吃驚的是，我在那裡學到了如何做壽司，那是基礎教學的一部份。

二十年後，我想要迎接新的挑戰，成為壽司職人（sushi shokunin）*！

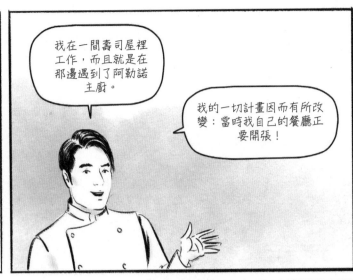

我在一間壽司屋裡工作，而且就是在那邊遇到了阿勒諾主廚。

我的一切計畫因而有所改變：當時我自己的餐廳正要開張！

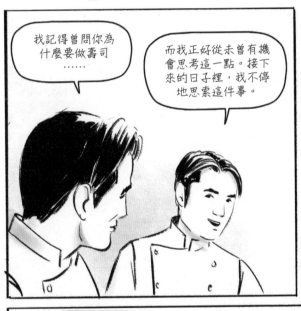

我記得曾問你為什麼要做壽司……

而我正好從未曾有機會思考這一點。接下來的日子裡，我不停地思索這件事。

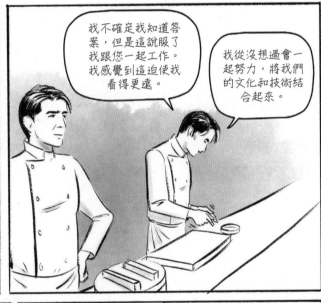

我不確定我知道答案，但是這說服了我跟您一起工作。我感覺到這迫使我看得更遠。

我從沒想過會一起努力，將我們的文化和技術結合起來。

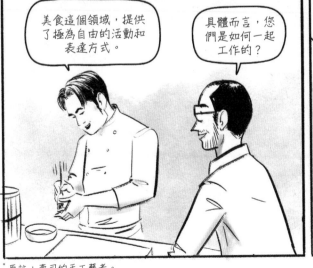

美食這個領域，提供了極為自由的活動和表達方式。

具體而言，您們是如何一起工作的？

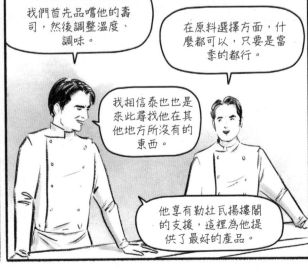

我們首先品嚐他的壽司，然後調整溫度、調味。

在原料選擇方面，什麼都可以，只要是當季的都行。

我相信泰也是來此尋找他在其他地方所沒有的東西。

他享有勒杜瓦揚樓閣的支援，這裡為他提供了最好的產品。

*原註：壽司的手工藝者。

141

為了制定菜單，我們首先從前菜和上壽司之前的餐前小點心著手。

針對這些餐點，我們力求創造能連接我們兩種美食的橋樑。

例如我們可以將朝鮮薊和豆腐放在一起。

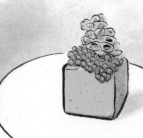

將這種蔬菜變成豆腐塊後，我們會飾以煙燻鱒魚卵和炸海苔。第一種會帶來海水味，第二種則有鬆脆感。

我們也想過要結合清酒果凍、貝隆蠔（huître Belon）及一種米布丁，並搭配黑豆佐料、野生芝麻和紫菜醬。

接著，菜單上會有大約十五個壽司，在以純正江戶傳統方式手工捏塑之後，統一上菜。

芝麻醃製的鯖魚壽司

三醋飯墨魚壽司

秋姑魚壽司

黑鮪魚壽司

其他壽司也都有原創性的搭配。這些震撼性的經驗通常是以萃取（extraction）為基礎，這項技術是我開發的，能讓香氣在寒冷效應下集中起來。

味道只會更豐富、更強烈，在口中停留的時間之長，是令人驚豔的。

例如，這道生龍蝦佐香草和芝麻熬煮高湯（nage）*……

身為已經習慣某種傳統的日本廚師，我的敏銳性讓我無法想像這種餐點。當亞尼克為我們帶來這道菜時，找非常地訝異。

但是這非常合邏輯：法國料理首重醬料。那麼，為什麼不能將這項技術知識與壽司結合起來，尤其是在經過三星主廚的昇華之後？

亞尼克讓我得以竭盡所能。在這裡，我尊重傳統，但是我會帶入一點現代感，「深海」的壽司在其他地方是找不到的。

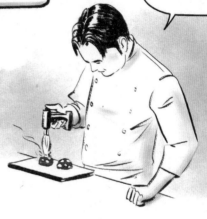

生鮪魚絞肉佐稻烤皮
埃蒙特榛果薄片

魚子醬單艦卷
佐薑萃取

這頓飯以甜點作為結束，甜點也結合了法國和日本的產品：西洋梨、紅豆、抽子、草莓、芝麻……新的一記脆響。

傳統上，壽司屋沒有甜點。但是在這裡，它們是勒杜瓦揚體驗要素的一部份！

草莓裹海苔紫菜與糖衣

巧克力抽
子隕石

*原註：熬煮高湯是一種有香味的液體，通常是什錦湯料，用來煮魚或貝類。

再說，裝飾也是體驗的一部份。自十八世紀末起，勒杜瓦揚樓閣就是法國美食的殿堂。

我太太蘿倫絲・博內爾（Laurence Bonnel）是一名雕塑家，她與兩位重要藝術家將這個這地方設計得非常純淨、充滿活力：一位是川俣正（Tadashi Kawamata），他設計了由八萬根法國麵包組成的雕塑作品；另一位是美國人威廉・柯金（William Coggin），他創造了這個兩噸重的陶瓷牆壁。

我喜歡亞尼克的地方在於他會去追求他的想法。再說，如果我在這裡工作，這不是因為他的名聲，而是因為他的人格特質。

我已經四十一歲了，但是我覺得我每天都能在「深海」學到東西……

在日本，如果您脫離常軌，總是會不太受歡迎……我贊同傳統要持續，但是我也相信壽司必須能從它的枷鎖之中解放出來。

但是要注意，並非怎麼做都行！低檔壽司是有風險的：它使用的是不好的養殖魚類。

要經過很長的見習，才能呈上生魚。提供食物給人，如同一種僭越，就像外科手術。對餐廳有不好體驗的人，一輩子都會談到這件事，就像失敗的手術。廚師必須意識到這份責任。

這場會面後不久，「深海」和它的主廚獲得了他們的第一顆星星！

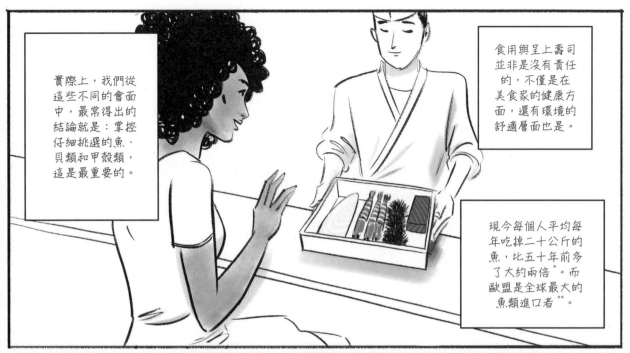

實際上，我們從這些不同的會面中，最常得出的結論就是：掌控仔細挑選的魚、貝類和甲殼類，這是最重要的。

食用與呈上壽司並非是沒有責任的，不僅是在美食家的健康方面，還有環境的舒適層面也是。

現今每個人平均每年吃掉二十公斤的魚，比五十年前多了大約兩倍[*]。而歐盟是全球最大的魚類進口者[**]。

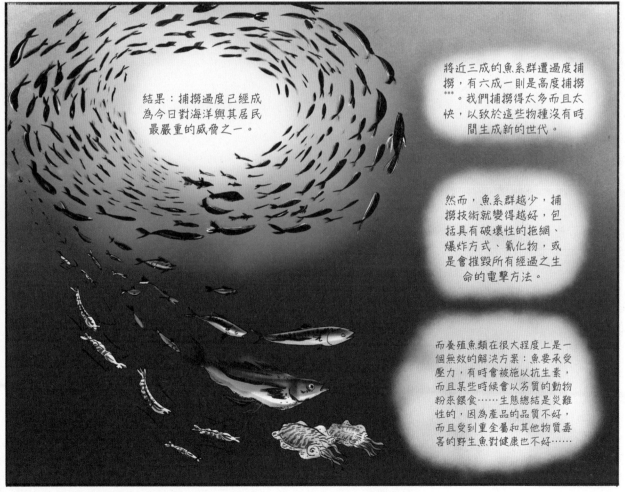

結果：捕撈過度已經成為今日對海洋與其居民最嚴重的威脅之一。

將近三成的魚系群遭過度捕撈，有六成一則是高度捕撈[***]。我們捕撈得太多而且太快，以致於這些物種沒有時間生成新的世代。

然而，魚系群越少，捕撈技術就變得越好，包括具有破壞性的拖網、爆炸方式、氰化物，或是會摧毀所有經過之生命的電擊方法。

而養殖魚類在很大程度上是一個無效的解決方案：魚要承受壓力，有時會被施以抗生素，而且某些時候會以劣質的動物粉來餵食……生態總結是災難性的，因為產品的品質不好，而且受到重金屬和其他物質毒害的野生魚對健康也不好……

[*] 資料來源：聯合國糧農組織（ONUAA），二〇一四年。

[**] 資料來源：歐洲漁業與水產養殖產品市場觀察站（EUMOFA），《歐洲魚市場》（ Le marché européen du poisson ），二〇一四年。

[***] 資料來源：聯合國糧農組織，二〇一四年。

那麼，該怎麼做？

首先，就像肉類，要適度食用：
吃少一點，但是吃好一點！

重視非常優質的壽司屋，它們大部分都在巴黎，
但是我們也能在法國各地找到絕佳的店面，它
們會提供在良好條件下捕捉與料理的魚。

如果您家附近沒有這樣一間餐廳，那就
在家自己做，但是要謹慎！採用容易料
理且不需要專業處理之產品的食譜。

向魚販或是有責任感的漁民購買，
讓魚種多樣，輪流食用養殖魚和
野生魚。

還要遵守季節性以及產品的可追溯
性，讓每個人都能充分且長期享有
海洋盡力為我們提供的一切。

伊塔搭基馬蘇[*]！

這裡有幾個經典的日本食譜，
由我們所遇到的人、
或是協助我們完成本書的人所提供。

# 莉卡的散壽司

散壽司是一種上面散置了各種材料的壽司。

## 六人份的材料：

**醋飯：**
- 450 克的米
- 400 克的水
  +3 湯匙的清酒（或白酒）
- 約 15x15 公分的昆布
- 5 湯匙的醋
- 2 湯匙的糖
- 1 咖啡匙的鹽

**配菜：**
- 紅蘿蔔 1 條
- 黃瓜 1 條
- 蛋 2 顆或 3 顆
- 白芝麻
- 2.5 湯匙的糖
- 1 湯匙的味醂
- 2.5 湯匙的醬油
- 鹽
- 任選：紅色鮪魚、酪梨或烤鰻魚

## 料理步驟：

### 1. 料理醋飯
以自來水清洗米粒數次，直到水變清澈為止。將米放入瀝水器內，把水瀝乾並靜置一至三個小時。
將米和水、清酒、昆布一同放入鍋中。水滾之後，撈起昆布並蓋上蓋子。以小火烹煮約十分鐘。

### 2. 料理配菜
將紅蘿蔔切丁或切成條狀。先在熱水中預煮，再放入添加了糖、味醂和醬油的水中烹煮。您可以將紅蘿蔔改成百脈根屬植物（lotus）、青豆、香菇（shitaké）等等。
將黃瓜切成非常薄的薄片。稍微用鹽醃過並靜置數分鐘。以大水快速沖洗並瀝乾。
在碗中打蛋。在長柄鍋內稍微抹油。在鍋底塗上些許蛋汁，烹煮成像薄餅一樣。重複這個動作直到蛋汁用完為止。在爐子外逐一將薄餅堆疊起來，接著全部捲起來。將這個蛋卷切成非常薄的薄片，就變成金黃色的條狀物。

### 3. 組合
將煮好的米飯放入碗中。加入醋、糖和鹽的混合物（參見第一部份的材料用量）。輕輕攪動並搧一下。
加入黃瓜、料理過的紅蘿蔔、白芝麻、切好的蛋。撒上剁碎的海苔紫菜。
也能在這道餐點中加入烤鰻魚或紅色鮪魚。

### 4. 改成醃漬紅色鮪魚和酪梨
把鮪魚切成塊，放入由 2 湯匙清酒、2 湯匙味醂和 3 湯匙醬油調成的混合物中醃漬。放入冰箱靜置至少一個小時。
您也可以用同樣的方式醃漬酪梨，將酪梨加入這種調味料，或是以混合了美乃滋和醬油的混合物來調味。
將這些材料和料理好的米飯混合在一起。

# 岡田的綠茶章魚

岡田主廚的章魚是用綠茶（ryokucha）料理的，綠茶比抹茶（matcha）更普遍、也更便宜。

**材料：**

- 章魚 1 隻
- 綠茶粉或綠茶葉
- 1 包粗鹽

**料理步驟：**

1. 料理整隻章魚
至少要在烹煮的前一天用刀子將眼睛和嘴部除去。切開頭的底部，以便淘空裡面的東西。將章魚冷凍起來，用以破壞纖維並使之軟化。
烹煮當天，將解凍的章魚放入一個大的沙拉碗中。以粗鹽長時間（至少要二十分鐘）按摩之。繼續按摩，直到黏液和泡泡消失。以水徹底沖洗。

2. 烹煮
將大鍋中的水煮沸，並加入足夠的綠茶，煮成濃厚的湯汁。
從觸手的末端開始，輕輕地將章魚浸入水中（為了烹煮好之後能保持漂亮的形狀，要慢慢地將章魚放入，才能讓觸手卷起來。）小隻章魚烹煮約五分鐘。如要測試是否有煮熟，用木籤戳：若很輕易就插進去，那就是熟了！將章魚自鍋中取出，並在室溫下冷卻。

3. 擺盤
將章魚切成薄片，品嚐這些刺身時，佐以些許醬油和山葵。

奧田太太是一位職業廚師,她主要是透過提供日本美食課程、
創作食譜或撰寫文章來分享知識。
她是我們第一次造訪築地時,帶領我們的專家,
並為我們提供了她的手鞠壽司食譜。

# 奧田太太的手鞠壽司

菜名來自一種傳統的裝飾球狀物「手鞠」，這道菜由小飯團組成，飯團可加入任何材料。

## 材料：

首先準備食譜步驟 1、2、3 所需的醋飯
- 450 克的日本壽司米
- 620 克的水
- 55 毫升的米醋
- 1 小湯匙的糖
- 1 小湯匙的鹽
- 白芝麻（隨意）

將米放入有蓋子的平底鍋或飯鍋內烹煮。

煮飯的同時，可準備米醋、糖和鹽的混合物，將這些東西好好攪拌在一起。

米飯煮熟後，淋上米醋、糖和鹽的混合物。輕輕以抹刀攪拌，就像在將米切片一樣，同時要搧一搧，讓多餘的水蒸發出來。重複這個動作。

您接著可以用同樣的切片方式，加入烤過的白芝麻。

## 料理配菜步驟：

### 1. 鮭魚和菲達起司（feta）
捏一個冷的醋飯團，並覆蓋上一片煙燻鮭魚薄片。
在壽司上加入些許的菲達起司。

### 2. 沙丁魚和竹筴魚
將沙丁魚或竹筴魚切成片狀，並稍微用鹽醃過，再以紙抹布拭去多餘的水分。拿掉魚刺和魚皮後，切成薄片。
輕輕地將醬油刷在魚肉上。
捏一個冷的醋飯團，並覆蓋上一片魚薄片。
在上面加上少許的薑碎末。

### 3. 白肉魚
將鯛魚或比目魚割成片狀，去掉魚刺和魚皮。接著將每一魚片放置在兩塊昆布紫菜之間（如果您的魚片過大，將它們切成適合紫菜的大小），再用保鮮膜包起來，靜置於冰箱數小時。接著將魚切成一小截，厚度比 0.5 公分少一點，並將醬油輕輕刷在魚肉的部分。
捏塑冷的醋飯團，並覆蓋上一片魚薄片，再撒上芝麻。
品嚐時，擠幾滴柑橘類的果汁。

### 4. 章魚
切下 150 公克的章魚，以 30 毫升的清酒和一撮鹽在平底鍋內煎炒。留下章魚並將汁液分開放置。
清洗 300 公克的米，並與 430 公克的湯汁（煮汁＋水）、10 毫升的清酒、些許淡色醬油和一撮鹽一起置入鍋中。蓋上鍋蓋並加熱。水滾後，加入煮熟的章魚，再以中火蓋鍋烹煮。當煮汁幾乎煮乾時，轉成小火。鍋子發出劈啪聲的時候，轉成大火並持續烹煮十秒鐘。關火後，蓋鍋靜置十分鐘。等米飯微溫後，捏塑成球狀。

### 5. 薑飯
清洗 300 公克的米，與 430 公克的水、10 毫升的淡色醬油及一撮鹽一起置入鍋中。
米飯煮熟後，加入 20 公克剁碎的新鮮薑末，混合後捏塑成小球狀。

### 6. 玉米飯
清洗 300 公克的米，與 430 公克的水、一撮鹽及些許清酒一起蓋鍋烹煮。水滾後，加入玉米粒（或一小盒您沖洗過的玉米），蓋上鍋蓋並以中火烹煮。當煮汁幾乎消失時，轉成小火。鍋子發出劈啪聲的時候，轉成大火並持續烹煮十秒鐘。關火後，蓋鍋靜置十分鐘。等米飯微溫後，捏塑成小球狀。

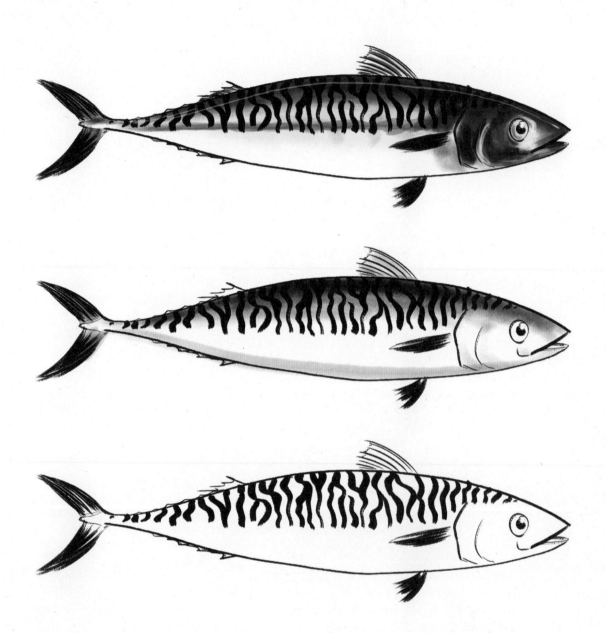

# 笹壽司

漁民的鯖魚押壽司：笹壽司

## 材料：

- 4 或 6 條鯖魚
- 450 公克的米
- 水
- 米醋
- 蘋果醋
- 鹽
- 糖
- 8 片綠色的紫蘇葉
- 新鮮的薑
- 烤過的白芝麻
- 昆布

您必須要有木製的押壽司模具才能做這道菜。日本的雜貨店都有賣。這道菜需要四個模具。

## 料理步驟：

1. 鯖魚
將魚割成片狀，盡可能去掉魚皮（有可能會留下一點點）和魚刺。用鹽醃魚並靜置約兩個小時。
混合 6 湯匙的米醋、2 湯匙的蘋果醋、2 湯匙的糖。
快速用水沖洗魚並擦拭乾淨。將魚醃漬在糖醋混合液中一天。

2. 米
徹底清洗米粒，然後置入瀝水器中滴水約半小時。將米與昆布、一撮鹽和 50 厘升的水一起用煮飯鍋煮。
將薑剁碎。
輕輕擦拭魚，將魚切成適合模具大小的尺寸。
將煮好的米飯放入一個大的沙拉碗中，並加入以 6 厘升的米醋和 2 湯匙的糖混合而成的液體。攪拌並搧一搧米飯。
加入薑和烤芝麻。

3. 組合
在模具內覆蓋一層塑膠膜，要蓋到外側。
鋪上一層魚（魚皮那一面要朝底部）。
加入一層紫蘇葉，葉子的背面要朝向您。
將米飯鋪展在整個表面並稍微整理一下。
蓋上保鮮膜，然後用手將蓋子按壓於其上，讓壽司緊實，並靜置一小段時間。
脫模，然後用預先以濕布擦拭過的刀子切成五至六塊。

# 清酒莫希多

吉久保先生的一品清酒莫希多（Mojito）

**一杯的材料：**

- 75 毫升的清酒
- 10 毫升的蔗糖糖漿
- 將半顆青檸檬切成片
- 12 片綠色的紫蘇葉 *
- 氣泡水

*沒有紫蘇的話，您可用薄荷代替。

**料理：**

在杯中放入紫蘇葉。
加入蔗糖糖漿和青檸檬、清酒和冰塊。
最後加入氣泡水完成。

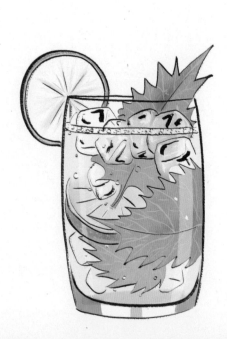
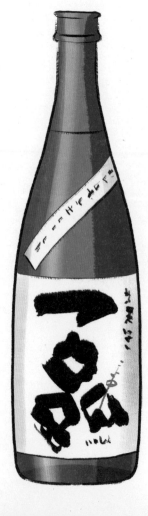

# 住址

● 在日本的餐廳

**酢飯屋**
東京都文京 水道 2-6-8
www.sumeshiya.com/cafe/

**Karin No Ki 家庭料理店「かりんの
き（カリンノキ）」**
236-0013 神奈川縣橫濱市金澤區海
之公園 7-11
http://karinnnoki.blogspot.com

● 在法國的餐廳

**深海**
Au Pavillon Ledoyen
Carré des Champs-Élysées
8, avenue Dutuit 75008 Paris
www.yannick-alleno.com/fr/
abyssebar-a-sushis.html

**Hinoki**
6, rue des 11 Martyrs 29200 Brest

**Jin**
6, rue de la Sourdière 75001 Paris

● 雜貨店

**K-Mart**
4-8, rue Sainte-Anne 75001 Paris
9-11, rue Robert-de-Flers 75015 Paris
www.k-mart.fr

**Kioko**
46, rue des Petits-Champs 75002 Paris
www.kioko.fr

**Mon panier d'Asie**
60, rue de Lévis 75017 Paris
13, boulevard de Reuilly 75012 Paris
11, rue des Halles 44000 Nantes
https://monpanierdasie.com

**Nishikidôri**
6, rue Villedo 75001 Paris
www.nishikidori.com
www.lecomptoirdespoivres.com

**Workshop Issé**
11, rue Saint-Augustin 75002
Paris
www.workshop-isse.fr

● 網路雜貨店
www.satsuki.fr
www.umamiparis.com

● 哪裡買清酒？
**Kinasé**
28, rue du Dragon 75006 Paris
https://kinase-boutique.com/fr/

**La maison du saké**
11, rue Tiquetonne 75002 Paris
www.lamaisondusake.com

● 哪裡買丸山海苔？
**壽月堂（Jugetsudo）**
95, rue de Seine 75006 Paris
www.jugetsudo.fr

● 哪裡買廚具？
**釜淺商店（Kama-asa）**
12, rue Jacob 75006 Paris
www.kama-asa.co.jp/fr/

● 我們日本專家的網站
增井千尋：
https://chihiromasui.com

法國活締：
http://ikejime.fr

鮪魚供應商藤田：
@magura.fujita

英典與加奈：
www.ebisudou-tamt.com

丸山海苔：
www.maruyamanori.com

奧田可可女士：
https://kokookuda.com/
@kokookuda

日本酒一品：
www.ippin.co.jp

陶藝家竹下鹿丸：
@shikamaru.t

刀具店山村綱廣：
www.sword-masamune.com

弓削多醬油：
http://yugeta.com/

● 其他
**日本政府觀光局**
4, rue de Ventadour 75001 Paris
6e étage
www.tourisme-japon.fr

**體驗日本**
www.vivrelejapon.com

生活文化 62

壽司魂（L'art du shshi）

作　　者—法蘭基・阿拉爾貢（Franckie Alarcon）
譯　　者—李沅洳
主　　編—湯宗勳
特約編輯—劉敘一
美術設計—蔡尚儒
企　　劃—王聖惠
內頁排版—極翔企業有限公司
董 事 長—趙政岷
出 版 者—時報文化出版企業股份有限公司
　　　　　108019台北市和平西路三段二四〇號一─七樓
　　　　　發行專線—（〇二）二三〇六─六八四二
　　　　　讀者服務專線—〇八〇〇─二三一─七〇五
　　　　　　　　　　　（〇二）二三〇四─七一〇三
　　　　　讀者服務傳真—（〇二）二三〇四─六八五八
　　　　　郵撥—一九三四四七二四時報文化出版公司
　　　　　信箱—10899台北華江橋郵局第99信箱
　　　　　時報悅讀網—http://www.readingtimes.com.tw
　　　　　電子郵箱—new@readingtimes.com.tw
法律顧問—理律法律事務所　陳長文律師、李念祖律師
印　　刷—和楹印刷股份有限公司
初 版 一 刷—二〇二〇年三月二十七日
定　　價—新台幣四八〇元

時報文化出版公司成立於一九七五年，
並於一九九九年股票上櫃公開發行，於二〇〇八年脫離中時集團非屬旺中，
以「尊重智慧與創意的文化事業」為信念。

壽司魂/法蘭基・阿拉爾貢(Franckie Alarcon) 編繪；
李沅洳 譯一一版.--臺北市：時報文化，2020.3;160面；
19 *26公分 .─(生活文化;62 )
譯自：L'art du sushi
　ISBN 978-957-13-8107-7 (平裝)

　1.漫畫

947.41　　　　　　　　　　　　　　　　　109001621

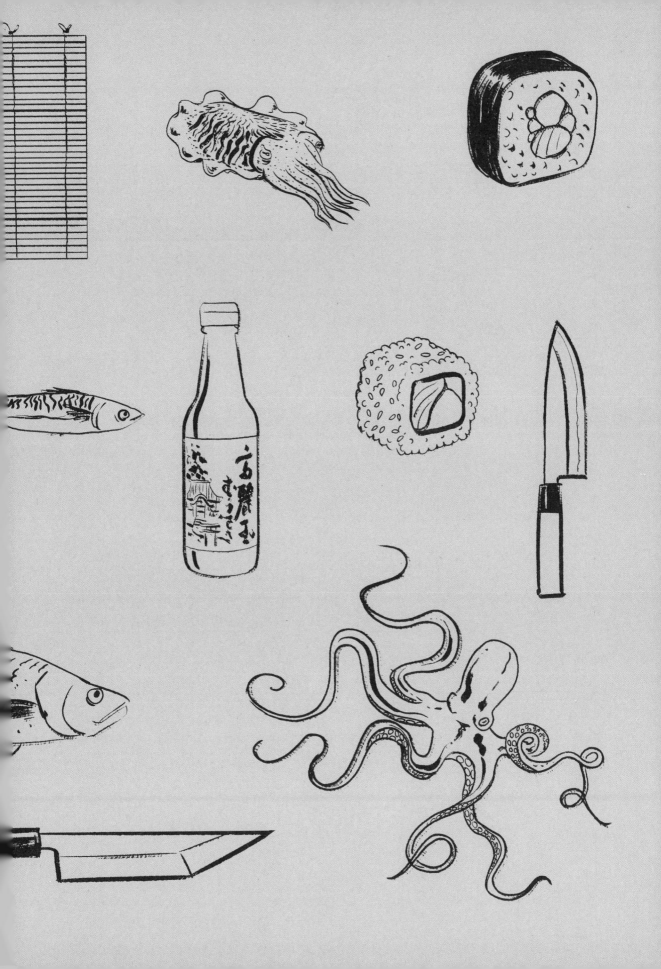

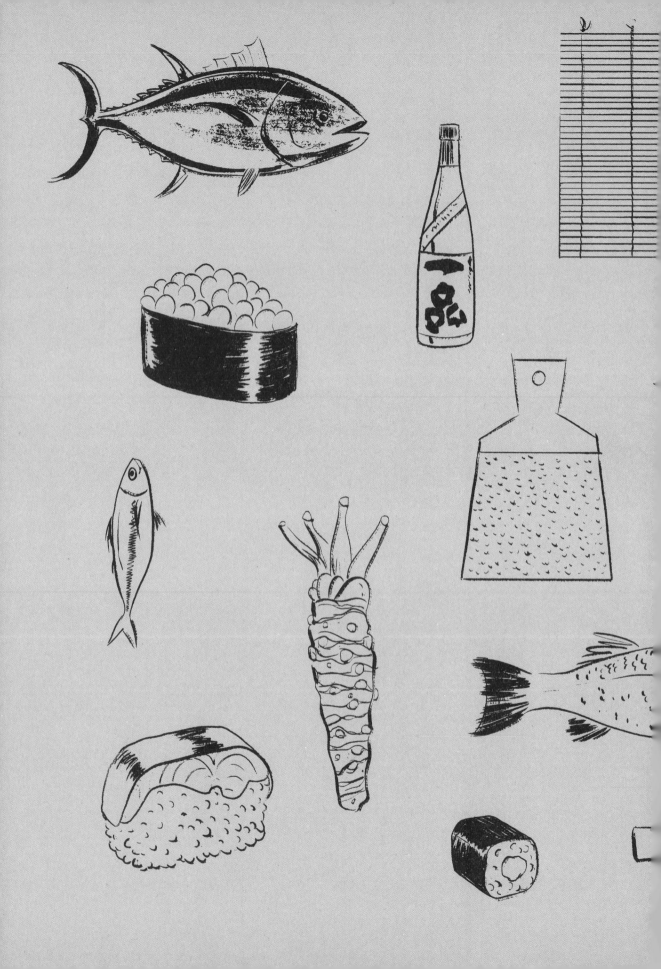